激荡的拓荒时代

——上海早期电影的轨迹(1920—1930年代)

吴昱朋 著

上海大学出版社
·上海·

图书在版编目(CIP)数据

激荡的拓荒时代：上海早期电影的轨迹：1920
-1930年代 / 吴昱朋著. -- 上海：上海大学出版社，
2024.12. -- ISBN 978-7-5671-5133-8
Ⅰ.J909.2
中国国家版本馆CIP数据核字第20241ST250号

责任编辑　刘　强
助理编辑　陈　荣
封面设计　缪炎栩
技术编辑　金　鑫　钱宇坤

激荡的拓荒时代
——上海早期电影的轨迹(1920—1930年代)
吴昱朋　著

上海大学出版社出版发行
(上海市上大路99号　邮政编码200444)
(https://www.shupress.cn　发行热线 021-66135112)
出版人　余　洋
*
南京展望文化发展有限公司排版
广东虎彩云印刷有限公司印刷　各地新华书店经销
开本 710mm×1000mm　1/16　印张 9.5　字数 132千
2024年12月第1版　2024年12月第1次印刷
ISBN 978-7-5671-5133-8/J·680　定价 68.00元

版权所有　侵权必究
如发现本书有印装质量问题请与印刷厂质量科联系
联系电话：0769-85252189

序 言

我们为什么要通过电影来看一个时代？因为电影作为一种艺术形式，它根植于社会背景的深厚土壤，是时代的镜像和文化的载体。在20世纪二三十年代，中国电影经历了其发展史上的黄金时期，尤其是上海，成为中国电影艺术的摇篮。电影在这座城市的繁荣与多元文化的滋养下，绽放出了独特的艺术光芒。

电影不仅记录了那个时代的视觉景象，更深刻地反映了社会的历史背景和人们的内心世界。在那个充满变革与动荡的年代，电影人通过镜头捕捉了社会各阶层的生活状态，展现了他们在时代洪流中的挣扎与抗争。电影成为传递社会信息、反映时代精神的重要媒介。通过电影，我们可以洞察那个时代的经济变迁、文化冲突，以及人们对于自由、平等和幸福的渴望。

那个时期的上海电影界，涌现出了如蔡楚生、阮玲玉、周璇等众多杰出的电影人，他们创作的《神女》《十字街头》等作品，不仅在国内引起了强烈反响，在国际上也赢得了认可。这些电影作品，如同时代的印记，深刻描绘了当时社会的复杂面貌，包括封建残余与现代化进程的冲突、民族危机与救国运动的兴起，以及普通人在社会巨变中的生存状态。

通过观看这些电影，我们不仅能够欣赏到艺术家们的精湛演技，感受到电影本身的审美价值，还能够深入理解那个时代的政治、经济和文化。

从某种程度上讲,电影中的每一个情节、每一个人物,都是对社会现实的折射,可以帮助我们还原历史,理解不同社会阶层的生活境遇和思想观念。

总之,电影作为一种独特的艺术形式,不仅是时代的见证者,更是社会现实的反映者。它让我们在回顾历史的同时,能够更加深刻地认识到社会发展的脉络,感受到不同历史时期人们的情感和理想。电影的艺术力量和历史价值,使得它成为我们理解过去、审视现在、展望未来的重要工具。

目录

1	**第一章　上海,为什么会是电影的沃土**
3	第一节　天时篇
5	第二节　地利篇
7	第三节　人和篇
11	**第二章　海派文化与市民阶层——上海电影兴起的东风**
13	第一节　海派文化
16	第二节　海派文化的组成群体——市民阶层
25	**第三章　市民的消费趣味——上海电影发展的动力**
27	第一节　电影吸引市民的原因
35	第二节　走进电影院消费的原因
51	**第四章　百花齐放——上海电影类型的进化**
54	第一节　上海电影类型形成的原因
58	第二节　上海电影的主要类型
71	第三节　结语
73	**第五章　天一影片公司——20世纪上海电影发展的标本**
75	第一节　天一影片公司的创立

| 88 | 第二节 天一影片公司的发展之道 |

第六章 艺华影业公司——在光影中想象新中国 — 101
- 103　第一节　艺华影业公司的创立
- 123　第二节　艺华影业公司的发展经验
- 143　第三节　结语

145　**后记**

第一章

上海,为什么会是
电影的沃土

提到中国第一部电影，相信很多人都会脱口而出——《定军山》。是的，这部京剧电影是1905年在北京丰泰照相馆拍摄的，导演是任庆泰，主演是谭鑫培。但当时电影作为舶来品，又是什么时候、在什么地方登陆中国的呢？这就要从电影的诞生开始谈起。

第一节　天　时　篇

根据《世界吉尼斯纪录大全》，世界上最早的电影是法国发明家路易斯·普林斯拍摄于1888年10月14日的动态影像作品《朗德海花园场景》。虽然这部影像作品时长不到3秒、一共24帧画面、只是记录了4个人漫无目的地走动，但却是被投射到幕布上放映的第一部人类活动影像。当然，这种生活化的"记录美好生活"，有点像我们现在流行的短视频，很难将其称为"电影"。与之差不多的时间，远在大洋彼岸的爱迪生的公司——对，就是那个发明灯泡的——成功制作出一种"西洋镜"式的放映机，这种放映机使用起来颇为不便，每次也只能由一个观众用一只眼睛透过孔洞观看。不过，爱迪生的公司没有放过这个商机，其不断改良，并在1894年将这种放映机带到了巴黎，巴黎市民只要花1/4法郎就能看20秒的"西洋镜"，这让追求时尚的巴黎市民们趋之若鹜，排起了长龙来体验，尤其是来自里昂的安托万·卢米埃尔，他对这种来自美国的摄影新玩具爱不释手，马上花6 000法郎买了一台。

卢米埃尔并非一时兴起。他是一家照相器材厂的老板，在见到美国的新玩意后，他就让自己的两个儿子对此进行改良。两兄弟非常聪明，他们想让放映机投射到更远的银幕上，这样就可以让更多人一起观看了。但他们马上就遇到了一个大问题：在影像放大之后，胶片的驱动系统传

输不稳定,放映出来的影像不停抖动。就在他们苦思冥想如何解决胶片传输不稳定的问题时,一次偶然的机会让他们在缝纫机的工作原理中找到了灵感。他们观察到,在缝纫机的压脚部位,当机针刺入布料时,布料会暂时保持静止,而当机针完成缝制并向上抬起时,布料则会向前推进一小步。这"一动一停"的精妙机制引起了他们的注意,因为它与电影胶片传送所需的断续前进模式十分相似。正是这种看似简单的机械原理,为他们提供了突破口,他们将其应用于电影放映机的设计中,从而彻底解决了胶片影像抖动的问题。

解决了最重要的问题后,又经过一年多的设计、定型,改良后的机器终于设计完成,他们也给这台机器起了一个新名字——电影机。1895年12月28日,卢米埃尔兄弟在巴黎卡普辛路14号"大咖啡馆",正式公映了世界电影史上有记录的第一场电影,确切地说是四部时长分别在48秒到2分多钟的短片。在放映短片《火车进站》时,由于影像逼真,还吓得很多观众起身躲火车。那天之后,电影一"跑"而红,迅速火遍巴黎,火遍欧洲,火遍美洲。

紧接着,电影机就漂洋过海,来到了上海。但据记载,电影在上海的最早放映时间和地点存在争议。比较主流的是两种说法。一种说法是1896年8月11日在上海市徐园"又一村"茶室(如今为天潼路徐家花园弄内35支弄、43支弄)公映,影片来自法国的卢米埃尔公司;另一种说法是1897年5月22日、6月4日分别在上海礼查饭店和张园公映,影片来自美国爱迪生公司。但无论如何,电影机的中国行第一站在上海是毋庸置疑的。从此,上海就成了中国电影"梦开始的地方"。

那么第一站为什么会是上海呢?这是偶然的巧合,还是必然的选择?应该说,电影机在中国首先出现在上海,这是历史的必然。电影作为一种文化艺术,既是高雅的,又是"娇气"的,电影的制作、发行和放映是一个完整的产业链,它不仅需要巨额且持续的资金支持,还需要庞大的观众基础作为其发展的基石。上海,作为中国近现代经济和文化的核心,为这一产业的繁荣提供了最适宜的土壤。电影诞生在19世纪末

的欧美，仅在一年后就传入上海，足以见得当时的上海已具备孕育电影文化的沃土。

第二节 地 利 篇

上海在19世纪中叶开埠之前，还是一个小地方。但凭借着江海之汇、南北之交的独特地理优势，上海在20世纪初期成了中国近代经济、文化的中心。而电影院作为都市文化的一部分，其发展得益于城市提供的物质经济条件、消费群体和市场环境。没有都市，电影产业难以蓬勃发展。上海的电影院是在这座城市从沿海商埠向现代国际大都市转型的过程中诞生的，并伴随着资本主义经济的扩展和市民阶层及中产阶级的崛起而逐步壮大的。作为都市大众文化的核心组成部分，电影院不仅反映了上海社会结构的变化，还承载了都市文化的发展轨迹。

1843年11月17日，根据《南京条约》等不平等条约的规定，上海正式开埠，其近代化进程的序幕也由此拉开。作为通商口岸之一，上海迅速成为列强在华势力的角逐场。美、法、英三国凭借1844年的中美《望厦条约》、中法《黄埔条约》和1845年的中英《上海土地章程》，分别在上海城北划定了各自侨民的租界。

租界的设立深刻影响了上海的城市结构和社会格局。开埠通商的主要目的之一是获取经济利益，因此租界内的经济活动高度活跃，贸易、金融和制造业迅速发展，使上海成为中国近代的经济中心之一。租界内的报纸、杂志、学校等文化刊物和机构大多由民间力量创办，清政府通常采取不干预的政策。这种宽松的管理环境，使得租界内的社会和文化氛围相对自由和开放，吸引了大量的中外人士定居。

与此形成鲜明对比的是，租界之外的华界区域则受限于清政府的传统治理模式，社会经济发展相对滞后，居民的生活条件和社会环境也较为落后。租界内外的这种差异，导致了上海城市格局的特殊性：一方面，租

界成为现代化的象征,吸引着新兴的工商业和文化力量;另一方面,本土区域则保留了更多传统色彩,仍不可避免地受到租界的影响。由此,上海形成了古今交织、东西并存的城市景观。

19世纪中叶,上海还只是一个人口不足8万人的小型商业城镇,城市规模较为有限,社会经济以传统的手工业和小规模商业活动为主。然而,随着国际交流和贸易机会的增加,上海迅速成为中外商贸的枢纽,城市经济得以飞速增长,商业活动愈加繁荣。

在开埠初期,上海的对外贸易仅占全国总额的不到10%,但随着贸易量的急剧攀升,到1853年之后,上海的对外贸易额已经占据全国的50%以上,迅速取代广州,成为中国最重要的贸易港口。这种贸易的爆发式增长直接推动了上海商业的繁荣。上海逐渐形成了以通商贸易为依托的繁盛商业社会,这种商业社会不仅为物质的丰裕提供了保障,也为城市文化和娱乐的发展,尤其是电影业,创造了前所未有的机遇。

此外,电力系统的普及和提升,不仅为工商业提供了强大的动力支持,也为电影放映和其他现代娱乐形式的引入和普及提供了技术保障。租界与周边地区在市政建设上的竞争和互相促进,不仅提升了上海整体的城市现代化水平,也为都市娱乐产业的兴起创造了良好的条件。

作为这一时期新兴的娱乐形式,电影院在上海的迅速普及可谓水到渠成,得益于城市建设提供的坚实物质基础与良好投资环境,冒险家们敏锐地看到了这座城市蕴藏的巨大商机,开始将欧美成熟的甚至刚刚出现的各种现代发明和技术引进到上海,电影就是最为有名的"舶来品"之一。在这个过程中,除了引进先进的电影放映设备和最新的欧美影片,他们还将西方成熟的影院经营模式移植到上海,并设立了一批具有现代化特点的电影院。一方面,这些电影院迅速吸引了观众;另一方面,随着市场的扩大和需求的增加,影院逐渐提升了档次和放映范围,形成了与国际接轨的观影文化。

租界的日益繁荣和这些新兴娱乐形式的成功,也激发了华界的竞争意识。华界的电影院"近水楼台先得月",在借鉴租界经验的基础上,迅速

扩展，并逐步提升了影院的设施和服务水平。最终，租界与华界之间的竞相发展，推动了整个上海的城市化进程，也促使电影院这一现代娱乐形式迅速融入市民的日常生活，成为城市文化的重要组成部分。在这片充满活力和变革的土地上，电影院不仅是娱乐消费的场所，更成为人们接触新思想、新文化的重要窗口，深刻影响了上海这座城市的文化格局与市民的生活方式。

第三节 人 和 篇

在上海多元的移民群体中，欧美侨民无疑是最早参与并开拓上海电影事业的。这些侨民大多带着冒险精神来到上海，当时"到上海去"已成为西方人心目中的一种经典冒险。不少西方人怀着对未知的好奇和对财富的渴望，闯入这个充满机会和挑战的东方大都市。然而，随着时间的推移，他们发现上海更是一个中西文化激烈碰撞且富有独特魅力的城市。上海优越的生活环境、繁荣的商业机会，以及开放多元的文化氛围，使得许多西方侨民选择长期定居下来，逐步融入这座城市的社会和文化生活。19世纪末20世纪初，在沪各国侨民总数"已达1.5万余人，其中有英、美、法、德、日、俄等国侨民近万人，还有印、葡、奥、意、丹麦、荷兰等国侨民"[①]。随着上海作为国际大都市地位的巩固，外来人口持续增长，到1936年，共有58个国家的6.2万名侨民来到上海。

这些侨民在上海电影事业的发展中扮演了重要角色。早期的电影院多由西方人投资并经营，他们引进了先进的放映设备和最新的电影技术，将西方的电影文化传播到上海乃至整个中国。通过电影，上海逐渐成为中国接触和理解西方文化的窗口之一。同时，这些侨民也参与了上海的

[①] 《上海租界志》编纂委员会：《上海租界志》，上海：上海社会科学院出版社2001年版，第113页。

社会建设和文化生活,影响了城市的建筑风格、社会风尚和文化习惯。

这些侨民将西方的作息习惯引入上海,按照固定的时间上下班,并在周末休息。这一制度不仅在洋行和外商机构中施行,还逐渐影响到与之打交道的华人群体。那些在洋行工作或与外商密切接触的买办和华商,也逐渐采用这种作息制度。慢慢地,上海市民的生活和工作开始按照商业活动的节奏来组织。到19世纪60年代末,西式的作息习惯已经成为普通上海市民的日常。白天,市民们忙于工作,而到了午后或夜晚,他们则纷纷走进各类娱乐场所,享受闲暇时光。这样的生活方式转变,不仅改变了人们传统的节庆式娱乐模式,还推动了租界居民的日常消遣从偶发性向常态化转变。逐渐地,定期前往茶馆、戏院、酒楼等场所消遣的习惯在市民中普及开来,形成了一个稳定、有规律的娱乐模式。当时有一首竹枝词是这样写的:"洋场随处足逍遥,漫把情形笔墨描。大小戏园开满路,笙歌夜夜似元宵。"①

正因如此,电影这种在西方引发轰动的娱乐形式,在上海的登陆也就水到渠成了。早期的电影院都是对标最顶级的戏院进行设计,在外观上也兼顾中西审美,内置设施也非常豪华,有单独的包厢还配有风扇。电影院的高端定位不仅为上海电影事业的发展打下了基础,也深刻影响了上海都市娱乐的格局和市民的休闲方式,推动着上海逐渐走向现代化和国际化。

除了租界内的外国移民,上海也持续不断地吸引着全国各地的民众。上海开埠之后,大量周边省份的居民纷纷来到这里谋生,使上海形成由来源广泛、数量庞大的移民群体杂居组成的多元空间。1853年上海小刀会起义,终结了租界"华洋分居"的状态,使得大量国人进入租界内生活,到1855年,租界内的华人从最初的500人增加到2万人,拉开了"华洋杂居"的序幕。又随着上海对外贸易的不断增长以及战乱的影响,很多江南、广东、福建等省份的商人、士绅、小手工业者也纷纷来到上海寻找机会。这一系列复杂的社会、经济和政治因素交织在一起,共同推动了上海

① 《申报》,1872年7月9日。

人口的迅猛增长。到了19世纪70年代，上海已经演变为拥有超过20万常住人口的繁华都市，并且吸引了成千上万的流动商旅，逐渐崛起为一个商业和贸易的枢纽，其港口成为连接东西方的重要通道。在这一时期，租界地区逐渐发展成为一个多元文化交融的社会，被形象地描述为"五方杂处、华洋杂居"①。

之前提到过，上海租界里的侨民和移民在电影的引入和早期发展中扮演了举足轻重的角色。他们不仅带来了必要的劳动力和资本，还带来了对电影艺术的热爱和需求。源源不断涌入上海的各省移民，成了电影院蓬勃发展的根本动力。他们不仅带来了各地的财富和消费需求，为电影院的产生和发展提供了密集的消费群体和充足的资本支持，还带来了多样化的文化习俗和娱乐喜好。他们对西洋娱乐的接受和喜爱，从最初的排斥和漠视，逐渐转变为好奇和关注，最终认可和接纳。在电影进入中国之前，赛马、影戏、魔术等西洋娱乐已经在上海风行一时。电影作为一种新兴的艺术形式，其独特的艺术魅力和其他娱乐形式相比，更加吸引人心，因此电影的兴起成为一种必然趋势。

以广东移民为例。早期的广东移民大多居住在虹口区，大致范围是"南面至天潼路、北面至横浜桥"②，其中北四川路、武昌路、崇明路分布最为集中，人数到20世纪初为5万多人。广东人更喜欢粤剧，也在上海建了很多粤曲戏院。电影在上海出现并流行后，电影也在这些戏院中与观众见面。这也是上海很多早期电影院的雏形。与西式电影院不同，这些中式电影院更具"中国特色"，在100多年前的《申报》上就记录了一家名为爱伦影戏院的内部设置，"最高楼厅座位要5角一位，内设雅座，备有牛奶、可可、咖啡及各种名茶点心；正厅有3角、2角的座位，最便宜的普通座位只要1角"③。这种安排巧妙地满足了不同收入群体的多层次需求。

① 邹依仁：《旧上海人口变迁的研究》，上海：上海人民出版社1980年版，第90页。
② 宋钻友：《广东人在上海（1843—1949年）》，上海：上海人民出版社2007年版，第152页。
③ 《申报》，1913年12月20日。

在放映电影的同时，影院还提供了粤剧等传统戏曲的演出，吸引了对娱乐内容有着不同偏好的观众。这种多元化的娱乐形式不仅丰富了观众的文化体验，也让更多的华人观众接触到并逐渐接受了电影这一新兴的艺术形式。通过将电影与粤剧相结合，影院不仅扩大了观众基础，还促进了电影文化在华人社区的传播和推广。电影逐渐从最初的"西洋新奇"变为一种大众娱乐形式，打破了文化和阶层的界限，使其能够在不同社会阶层中获得认同与支持。这种融合的策略为上海电影市场的繁荣奠定了基础，也为电影在中国的广泛传播铺平了道路。

由此可见，电影在上海的发展是天时、地利、人和的结果。近代上海特有的"一市三治"空间格局，在租界、华界的相互作用下，促进了这座城市向现代都市的转变。这一格局为电影院这样的现代娱乐形式创造了良好的市场环境，租界的管理模式和市政建设提供了稳定的电力、交通和公共设施，为电影院的发展提供了必要的支持和保障。

上海，这座充满活力的移民城市，自开埠以来便以其开放的胸怀接纳了来自全国各地乃至世界各国的移民。这些移民不仅为上海的经济发展注入了活力，也为电影院等现代娱乐形式的兴起提供了肥沃的土壤。上海形成了一个独特的社会空间，华洋杂居、多元文化共存，成为中外文化交流的前沿。西方侨民作为最早的电影放映者，将西方先进的电影技术和商业模式引入上海，并率先在租界内建立了高档电影院。随着华洋杂居的日益普及，华商和其他市民也开始参与到电影院的经营和管理中，不断丰富和扩展电影院的形式和样态。在这样的多元文化背景下，中外移民通过各自的方式和途径参与到电影放映业中，推动了电影文化在上海的普及和发展，使其迅速成为这座城市不可或缺的一部分。

电影院在上海的兴起，既是这座城市独特空间格局和移民文化的产物，也反映了上海作为近代中国经济、文化中心的强大吸引力和包容性。在这一过程中，上海的都市空间为电影院的开设提供了必要的物质和技术条件，而多元移民群体的参与则丰富了电影放映业的发展形式，最终共同促进了上海电影院的兴起和繁荣。

第二章

海派文化与市民阶层
——上海电影兴起的东风

电影能够落户上海,得益于"天时、地利、人和"的绝佳条件。而让电影在上海乃至整个中国迅速繁荣的,则是那个时代新生的海派文化。

上海,这座城市的历史虽然不算悠久,但其自诞生之日起,便成为中西文化交流的重要前沿。这里不仅是近代西洋文化的展示窗口,更是海派文化的摇篮。上海作为多地域、多文化、多商业交融的社会大熔炉,吸引了来自五湖四海、不同文化背景的群体。在这样一个多元移民汇聚的背景下,上海孕育出了独特的文化风貌。在这个过程中,不可避免地存在着文化上的冲突与磨合。然而,正是这些冲突与磨合,为上海文化的形成与发展提供了源源不断的动力。经过数十年的沉淀与积累,一种既不同于周边地区,又独具特色的全新文化在上海应运而生。

尽管关于海派文化的内涵和外延,可能会有不同的见解和争论,但这恰恰证明了海派文化的多元性和包容性。不可否认的是,海派文化在上海这座城市中有着举足轻重的影响力,它历经百年沧桑,仍熠熠生辉。海派文化,作为一种融合了中西文化精髓的独特现象,不仅体现了上海人民的智慧和创造力,更是我国文化多样性的生动体现。它以其开放、包容、创新的精神,影响着一代又一代的上海人,成为这座城市不可或缺的文化底蕴。

第一节　海　派　文　化

结合上海的历史背景,海派文化主要有以下几个特点:

首先,海派文化的精髓在于对多元性的充分尊重。在这座兼容并蓄的城市,中西文化的交融、地域特色的碰撞、历史与现代的对话交织在一起,共同塑造了一个丰富多彩的文化景观。这种多元并存的现象,使得个

体之间的差异得到了充分的尊重与理解。这种尊重不仅促进了每个人在各自擅长领域的深耕细作，还助力构建了一个更为坚韧和充满活力的社会架构。正如古语所云"君子和而不同"，在上海这座大舞台上，每个人都在积极探索与他人和谐共处、互利共赢的发展之道。

其次，海派文化崇尚"入乡随俗"的生活态度。无论是租界内，还是租界外，无论是来自世界各地的外籍人士，还是土生土长的本地居民，都能看到这种生活态度的具体实践。不同文化背景的人们在这里相遇，他们不仅主动去了解并适应上海独特的文化习俗，更以开放的心态去接纳和融合，至少保持一种不排斥的姿态。"洋泾浜"现象便是这种态度的最好例证。洋泾浜原指上海的一条河流，后来演变为一种独特的语言现象，即上海人在与外国人交流时，会使用一种融合了英语和上海话的语言。这种语言，虽然不够标准，但却能有效地促进交流，体现了上海人"入乡随俗"的生活态度。直到如今，无论是饮食习惯、服饰风格，还是节日庆典，都能看到不同文化的交融与碰撞，形成了一种独特的海派文化风貌。这种"入乡随俗"的态度，不仅是一种生存智慧，更是一种文化自信的体现。它让上海这座城市充满了包容性和活力，进而发展成为一个真正意义上的国际大都市。

最后，海派文化充分尊重个人自由的核心特质。长久以来，在上海的商贸活动中，只要个人的言行举止不干扰他人的生活或权益，便能得到社会的理解和宽容，即使某些行为和选择未必为大众所完全理解或认同，上海依然展现出一种宽广的包容心态，尊重每个人追求梦想和生活方式的权利。这就带给不同文化以充分的自由和充足的发展活力，也使得这座城市成为各类思想与文化交汇的前沿。

总体而言，"海派"作为一种独特的文化现象，与上海的都市身份紧密相连，成为凸显上海独特地域特征的重要文化标签。这些特质不仅塑造了这座城市的独特风貌，也为海派文化在中国乃至世界范围内赢得了广泛的认同与尊重。文化精神是在独特的历史际遇中逐渐形成的，"海派文化"恰巧是一种在"中华传统文化基础上富于革新创造的地域文化，是中

西文化融会选择后的产物,是上海城市之魂的外化,也是上海城市精神的载体"①。

对于早期中国电影而言,海派文化作为上海城市精神的核心,对电影产业的繁荣与兴盛起到了极大的推动作用。这种文化精神赋予了电影产业创新的活力与包容的土壤,使得早期中国电影在上海这片沃土上迅速发展,书写了早期中国电影辉煌璀璨的篇章。

海派文化的多元性和开放性使上海市民对新鲜事物有足够的好奇心和接受能力。他们愿意走进电影院,欣赏来自世界各地的电影作品,体验不同文化的碰撞与融合。这种对电影艺术的热爱和支持,不仅为电影行业带来了可观的经济效益,还大大推动了电影艺术的创新与发展。此外,海派文化中"入乡随俗"的态度也使得上海市民更容易接受和欣赏各种类型和风格的电影作品。他们愿意理解和尊重电影中呈现的不同文化背景和价值观。这种开放和包容的心态,为电影艺术在上海的传播和发展提供了良好的社会环境。

总的来说,海派文化为电影在上海的繁荣发展奠定了坚实的基础。海派文化不仅为电影艺术提供了丰富的创作灵感,还为电影院培养了一个庞大的消费群体。正是这些电影爱好者的热情和支持,使得电影文化在上海得以传承和发展。作为近代中国的重要开埠口岸城市,上海逐渐塑造出一个色彩斑斓、文化多元的都市空间。这一独特的社会环境不仅孕育了繁荣的市场氛围,还为电影院的诞生和发展提供了肥沃的土壤以及先进的物质技术支持,也如一块磁石,吸引了来自四面八方的人才和资本,共同推动了电影这一新兴娱乐形式的蓬勃发展。这种多元空间孕育了一个以市民阶层为主体的庞大消费群体,为电影院在上海的发展提供了坚实的现实基础,使得电影产业能够在这片土地上迅速扎根并不断壮大。在上海的多元文化背景和商业氛围中,海派文化与电影产业相互促进,共同成长。

① 李伦新:《海派文化学术笔谈》,《上海大学学报(社会科学版)》,2005年第5期,第44页。

第二节　海派文化的组成群体
——市民阶层

　　这个群体主要由市民阶层构成。庞大的市民阶层是上海电影业不断发展的重要因素。上海在19世纪末至20世纪初，逐步崛起为中国的商业和经贸中心，并迅速成为东亚地区最大的城市之一。随着商业社会的发展与成熟，一个庞大的市民阶层逐渐形成并持续壮大。这一群体，他们的生活方式和消费习惯，深受租界中西文化交融氛围的影响，同时也极大地塑造了上海的城市文化和娱乐形式。因为这些市民阶层对新鲜事物充满好奇心，对文化艺术有着独特的追求，并且电影这种新兴的艺术形式让他们体验到与世界同步接轨的感觉。电影不仅为市民提供了一种全新的娱乐体验，也成为他们社交生活的一部分。在电影院里，人们可以暂时忘却日常生活的繁忙，沉浸在光影的世界中，体验不同的文化和生活方式。这种独特的文化现象，不仅反映了上海市民阶层的生活态度和审美趣味，也成为海派文化的重要组成部分。因此可以说，电影在上海的流行和发展，离不开这个庞大的市民阶层。他们不仅是电影艺术的消费者，也是电影文化在上海得以传承和发展的关键力量。

　　"市民阶层"这个概念，并不仅仅是对所有城市居民的泛称，更是一个对有着相似生活境遇、精神特质和共同兴趣爱好的社会群体的总称。这个阶层的成员包括公司职员、小手工业者、小商人、学生、家庭主妇、技术工人等。他们普遍接受过基础教育，生活相对稳定，摆脱了繁重的体力劳动，拥有一定的精神文化追求。他们不仅对美好生活充满向往，而且对中西文化都有一定的了解和认识。他们乐于接受新生事物，对文化艺术有着浓厚的兴趣，愿意尝试和体验不同的生活方式。这种开放和包容的心态，使得他们成为推动城市文化发展的重要力量。

　　市民阶层的出现和壮大，与上海的发展紧密相关。在19世纪末，上

海经历了开埠几十年的蜕变,逐渐孕育出了一个新兴的市民阶层。虽然在当时,他们的人数和社会影响力尚显微弱,购买力亦不强盛,但他们对新鲜事物的好奇心异常强烈,这种天然的探索欲成为推动社会向前发展的重要动力。

在这一时期,上海社会中最具有购买力和影响力的群体,当属士绅、买办、资本家、戏院老板等社会上层人士。他们不仅是早期电影消费的主力,也是推动电影文化在上海迅速发展的关键力量。这些人经常出入戏院、茶楼等娱乐场所,享受着精致的文化生活和社交活动。

后来,越来越多的地主、知名文人、退休官员以及富有的贵族被上海的繁荣所吸引,纷纷涌入这座城市,不仅带来了他们的财富,更重要的是,他们带来了一种更为精致和高雅的生活方式。他们懂得如何享受生活的乐趣和休闲时光。他们热衷于与朋友一同前往书场,聆听那悠扬的评弹,或在戏院中沉醉于戏曲的韵律。他们的身影常常出现在高级餐馆和茶楼,享受着美食与茶香。"在一些社交场合,他们甚至会邀请交际花们来唱戏,增添欢乐气氛"①。

在那个时代,这些人构成了上海社会中最具购买力和影响力的阶层。他们犹如动力强劲的火车头,不仅推动了电影文化在上海的广泛传播和蓬勃发展,更深刻地塑造了上海的城市文化和娱乐形态。而在此基础上发展而来的市民阶层,到了 20 世纪初,其规模已如同不断延伸的火车车厢,日益庞大,成为推动社会进步的重要力量。

随着现代公司、企业等商业机构的激增和现代行政机构的设立,都市娱乐业也迎来了迅猛的发展。这些变化带来了职业的细分,催生了公务员、售票员、接待员、话务员、售货员等新兴职业,工人阶层和演艺人员等的数量急剧膨胀。这些新兴的职员阶层和工人阶层,连同原有的市民阶层,共同构成了上海城市经济的直接推动者和生产者,同时

① (法)白吉尔:《上海史:走向现代之路》,王菊、赵念国译,上海:上海社会科学院出版社 2014 年版,第 77 页。

也成为都市日常娱乐的主要消费者。有需求就会诞生新的场所,随着游乐场、新式戏园、普通影院等新兴娱乐场所的相继出现,市民有了丰富的娱乐选择。市民阶层不仅成为"流行文化的主要消费者,也是最热衷的戏迷和电影观众"[①]。为迎合市民阶层的口味,反映其价值观的鸳鸯蝴蝶派小说和文明戏在上海迅速风靡,成为海派文化的重要现象。

在市民阶层中,还有一类人群在收入、地位、教育和消费水平上都高于一般的市民阶层,他们具备更高的消费能力和艺术欣赏水平,可以称为"中产阶层",主要由以下几类人群构成:

第一类是小商人、小企业主、小店主和小手工业者。伴随民族工商业的兴起,这一群体逐渐在上海崭露头角。虽然他们的经济实力无法与买办和大资本家相比,但由于数量庞大且分布广泛,他们成为上海经济毛细血管中不可忽视的活跃力量。这些小型经济体的经营者遍布城市的每一个角落,从街边的小摊到巷里的手工作坊,他们通过日常的商业活动,支撑起了城市经济的基础运行。他们不仅在城市的日常供需中发挥了重要作用,还提升了区域性的经济活力。他们灵活应对市场需求的变化,推动了商品的流通和服务的多样化。通过经营餐馆、茶馆、杂货铺、裁缝店等,他们为上海市民提供了必需品和日常服务,也为更多人提供了就业机会,增强了城市的经济韧性。此外,这些小商人和小企业主还推动了本地市场的活跃,成为上海商业生态链中重要的一环,间接促进了民族工商业的发展与壮大。

第二类是知识分子群体。随着上海经济的快速发展,文化、教育、医疗等领域也逐渐成熟,吸引了大批来自全国尤其是江南地区的优秀才子前来定居和工作。这些知识分子多从事教师、记者、画家、编辑、作家、律师、医生、会计师等职业,成为推动上海文化和知识产业发展的中坚力量。

[①] 张真:《银幕艳史:都市文化与上海电影(1896—1937)》,上海:上海书店出版社2012年版,第67—68页。

进入 20 世纪后,中国早期的旅欧、旅日、旅美的留学生归国并选择定居上海,再加上国内新式学校培养的各类专业人才也陆续迁入,逐渐形成了一个庞大的新型知识分子阶层。这一知识分子群体不仅在文化和教育领域发挥了举足轻重的作用,还深刻影响了上海的社会文化氛围,他们积极参与社会变革,推动思想启蒙和新文化运动,成为上海多元文化的重要塑造者。此外,这些知识分子为上海带来了现代科学、技术、艺术和法律等方面的知识,促使上海成为新思想的传播中心和社会改革的前沿阵地。他们的思想和创作不仅促进了上海的文化繁荣,也为中国的现代化进程贡献了力量,助推上海成为"中国近代文化之都"。

第三类是公司职员阶层。随着经济的快速发展和社会结构的不断转型,公司制和科层制组织逐渐兴起,催生了一个种类多样、规模庞大的职员群体。这一阶层的成员主要从事非体力劳动,他们在各类政治、经济、文化机构中扮演着重要角色,担任管理、技术和服务等各类职务。其职业范围广泛,从高级管理职位如经理、厂长、工程师,到办公室职员、店员、学徒等不同层级的工作。他们不仅具备较高的文化素养和专业技能,还在城市管理、企业运营、文化传播等方面发挥了重要作用。作为社会中间层,他们不仅是消费市场的重要支柱,推动了城市的商业繁荣,还在很大程度上影响了上海的文化发展方向。由于他们普遍拥有较高的消费能力和文化品位,这一群体对电影、戏剧、文学等各类文化娱乐形式表现出浓厚的兴趣和强烈的需求。这种对文化消费的热情,直接促进了上海文化产业的进一步繁荣,影院的蓬勃发展、剧院的盛行都与中产阶层的消费需求密切相关。他们不仅推动了文化产品的多样化和精致化,还促进了文化生产和传播的专业化和规范化。

中小企业主、小商人、知识分子和职员阶层组成的中产阶层,通常拥有较高的文化素养和专业技能,他们多从事体面且稳定的职业,收入水平上普遍高于普通市民,享有较为优越的生活条件和较高的消费能力,由此社会地位也相对较高。另外,他们也在那个时代展现出较强的现代性意识,对新思想、新文化的敏感度较高,他们不满足于基本生活需求,追求更

高品质的生活方式,倾向于消费进口商品、新式娱乐、时尚服饰、现代住宅等。他们的消费习惯和生活方式逐渐塑造了上海的都市风尚,推动了商场、影院、餐厅、咖啡馆等新型商业设施的兴起,并引领了潮流文化的发展。有人对此进行过研究,"在20世纪20年代,上海的中产阶层在经济上相对宽裕,一位普通公司职员的月薪大约为50元,中小学教师的月薪约为40元。当时的物价相对稳定,一斤大米大约7到8分,一斤猪肉约2角,白糖约1角"①。在这些较为稳定的经济条件下,中产阶层不仅能够满足日常生活的基本需求,还拥有足够的财力来进行各种娱乐消费。这样的经济基础使得他们成为推动上海娱乐市场发展的重要力量,无论是去电影院观影、剧院观赏演出,还是参与其他文化活动,中产阶层都有足够的能力和兴趣,他们通过日常的消费活动,不仅满足了自身的审美趣味和文化需求,更将消费行为作为展现身份与地位的方式。他们选择高档商品、精致的文化产品以及高雅的娱乐活动,借此彰显出与大众的不同。无论是穿戴时尚的服饰、享用精致的餐饮,还是在电影、戏剧、音乐等文化活动中,他们都力求表现出一种现代化、国际化的气质,以此区分自己与小市民和底层民众的界限。

在上海电影发展的早期阶段,电影市场主要由外国影片占据,其拍摄手法和表现形式相对单一。许多市民阶层观众逐渐对这种缺乏新意的电影形式感到厌倦。而后出现了一批国内电影创作者,他们开始致力于创作以中国人生活为背景的电影,这些作品更加贴近市民的实际生活和情感体验,从而拉近了与观众的距离。电影深入挖掘中国人的日常生活,讲述普通人的故事,展现了市民阶层的生活状态和精神风貌。这些作品,既有深刻的社会意义,又有丰富的人文关怀,让观众在观影过程中能够找到共鸣,感受到电影的魅力和力量。此外,这些国内电影创作者,他们在拍摄手法和表现形式上进行了创新和尝试,使得电影更加多样化,更加符合

① 张仲礼:《近代上海城市研究(1840—1949)》,上海:上海人民出版社1990年版,第746页。

市民的审美趣味和文化需求。总的来说,这些国内电影创作者的出现和他们的作品,不仅丰富了上海电影市场的内涵,也为市民阶层提供了更多元化的观影选择。

在观影条件方面,中产阶层对电影院的环境和设施有着更为苛刻的要求。他们通常不会选择那些虽然票价低廉,但条件简陋、秩序混乱的影院。由于大多数中产阶层受过良好的教育,生活方式相对新式,并且对文学和艺术有较高的品位和认知,因此他们对电影的质量和艺术性有着更高的期望。相比于那些制作成本较低、质量较差的影片,他们更愿意观看制作精良、艺术水准更高的影片,尽管这些影片的票价相对较贵。为了满足这一群体的需求,许多影院应运而生,这些影院不仅外观华丽,内部设计也十分考究,旨在为观众提供更加舒适的观影体验。这些中等规模的影院在影片选择上非常讲究,通常会放映那些在夏令配克和爱普庐等西侨电影院上映过、口碑甚佳的经典电影,并以相对较低的价格吸引观众,票价大约是西侨电影院的三分之一。对于追求性价比的中产阶层,这样的选择极具吸引力,大中学生、职员、知识分子等群体成为这些影院的常客,迅速推动其成为上海都市娱乐生活中的重要组成部分。这些影院不仅为中产阶层提供了优质的观影体验,还逐渐成为他们进行社交和文化活动的重要场所。观影不再仅仅是娱乐消遣,更是一种文化身份的象征。这些影院为中产阶层提供了展示自己文化修养的平台,满足了他们对生活品质和艺术欣赏的需求,同时也推动了上海电影市场的进一步繁荣和发展,使得电影产业更加多元化。

在文化趣味方面,市民阶层在总体上展现了世俗化与传统性的双重面貌,他们对描绘家庭伦理故事中的悲欢离合以及才子佳人间的爱恨情仇表现出浓厚的兴趣。这些故事内容不仅触动了他们内心深处的乡土情感和传统伦理观念,也反映了他们的文化倾向相对传统和保守。上海的市民阶层主要由来自不同地域的移民组成。尽管这些移民身居都市中心,但是他们与原籍乡土社会之间的情感纽带和文化认同依然牢固。这种情感与认同的双重维系,促进了鸳鸯蝴蝶派小说在上海的迅速流行。

在这种文学流派的鼎盛时期,至少有四十万至一百万人阅读过这些作品,绝大部分读者来自市民阶层。这类小说的普及,不仅满足了市民阶层对传统文化主题的需求,也为他们提供了一种逃离现实、寻求情感共鸣的方式。同时,这也说明了市民阶层在文化消费上既追求传统价值的传承,又对新的文化形式和娱乐方式持开放态度,体现了上海这座多元化都市的独特性和复杂性。这种文化趣味的双重性不仅塑造了市民阶层的集体记忆,也对上海乃至中国的现代文化产生了深远的影响。

市民阶层在文学作品中寻求情感共鸣的同时,也期望在国产影片中看到与自己文化水平和心理需求相契合的内容。电影人也从这一社会趋势中嗅到了巨大的商机,他们迅速抓住了这一机遇,开始创作符合市民阶层口味的"情节剧"。这种类型的影片凭借其程式化的离奇曲折情节、夸张鲜明的善恶冲突以及大团圆的结局,迅速成为中国早期电影的主流,深受市民阶层的欢迎和喜爱。这类影片的风格和主题极大地契合了市民阶层的心理需求和审美趣味,成功引起了他们的共鸣。

在市民阶层的推动下,上海的电影院建设迎来了前所未有的热潮。电影院的兴起不仅满足了市民阶层对电影的强烈需求,也进一步促进了上海电影产业的成熟和规范化。在这一时期,上海的电影市场迅速扩大,电影院数量激增,电影的制作、发行和放映逐渐形成了系统化和专业化的模式。随着市民阶层对电影艺术的不断追求和支持,上海电影逐渐发展出独特的叙述模式和艺术风格,这种风格不仅丰富了中国电影的表现形式,也为中国电影的发展奠定了坚实的基础。

市民阶层中的中产阶层在推动国片影院提升方面发挥了至关重要的作用。20世纪30年代,随着国片复兴运动的兴起,国产影片的质量显著提高。例如,首映的《故都春梦》选择了以放映外国电影为主的北京大戏院,这一举动引发了不小的轰动,吸引了大量中产阶层观众的关注。影片上映后反响良好,这标志着国产电影开始逐步赢得中产阶层观众的认可。接着,"新兴电影""左翼电影"和国防题材的影片陆续问世,进一步激发了中产阶层的观影兴趣,大批中产阶层观众开始成为国产影片的忠实拥趸。

这一趋势也对国片影院提出了更高的要求。为了满足中产阶层的消费需求和审美品位,影院不得不对放映条件、服务质量等方面进行改进和升级,以吸引更多观众。在此过程中,许多影院通过提升设施、改进服务、改善放映技术,逐步迈向现代化和规范化。中产阶层对国产影片的热情支持,不仅推动了国片影院的现代化进程,还为国产电影行业的发展注入了动力。

 总之,20世纪上半叶,上海电影院的兴起与新社会群体的崛起密不可分。电影院的发展经历了一个逐步扩展观众群体的过程,起初主要面向租界内的外国人群体,随着时间的推移,观众范围逐渐扩展至其他市民,吸引了越来越多的市民阶层尤其是中产阶层参与其中。市民阶层逐渐构成电影院的核心观众群体,他们的加入不仅显著扩大了电影院在上海娱乐市场中的占有率,也提升了电影院的社会影响力。市民阶层为电影院带来了稳定的客流,其中的中产阶层更为其注入了诸多高端的文化需求,反向推动了影院服务质量和影片选择水平的提升。正是在市民阶层尤其是中产阶层的推动下,电影院逐渐成为上海都市生活中不可或缺的重要文化场所,上海也进一步巩固了其作为中国电影产业中心的地位。在这个过程中,电影院不仅是娱乐的空间,更是新兴社会群体展示身份、交流思想的公共平台,进一步推动了城市文化的多样化和电影产业的繁荣发展。这些观众群体的不断增长,不仅推动了电影院的繁荣,还提升了电影在社会和经济领域的地位。电影院作为一种新兴的娱乐形式,成功地融入了上海的都市文化,为电影产业在上海的蓬勃发展奠定了基础。

第三章

市民的消费趣味
——上海电影发展的动力

正如前文所述,市民阶层特别是中产阶层,对上海电影的发展起到了重要的推动作用。他们的消费趣味、需求和心态直接塑造了上海的电影消费文化。作为都市市民,他们对都市言情、奢华场景、求新态度等有着天然的偏好。文学作品虽然能够提供丰富的想象空间,但因其文字的抽象性,无法直观地呈现出市民所向往的生活场景。而戏曲说唱虽然富有感染力,但其表演形式又具有一定的局限性,难以完全满足观众对多样化和视觉冲击的需求。相比之下,电影通过声光电的结合,能够创造出栩栩如生的画面和场景,成为满足市民阶层这些喜好的最佳形式。电影所带来的视觉和听觉体验,使其更贴近市民阶层的精神生活和情感需求。正因为如此,电影逐渐成为市民阶层的重要娱乐方式,并不断根据他们的偏好进行创作和调整,推动了上海电影业的持续发展。

第一节　电影吸引市民的原因

新兴事物在彼时上海并不鲜见。作为一座开放、多元、充满活力的国际化都市,上海在20世纪初不断涌现出各种新颖的文化形式和娱乐方式。然而,电影为何能在众多新兴事物中脱颖而出,吸引大量市民的关注和青睐?关键在于电影精准地把握住了市民的兴趣点,为观众带来了现实生活中难以企及的独特感受。主要表现为以下几类:

(一)言情故事

言情故事在中国历史上有着悠久的传承,而近代上海言情报纸杂志、小说和戏剧发展非常兴盛,不仅是得益于这一深厚的历史根基,更与商业化和都市化的快速发展密不可分。言情文学的种子,可追溯至唐代的传

奇小说，初唐发轫，中唐风靡，晚唐退潮。到了明清时期，市民小说、戏剧非常流行，以《金瓶梅》、"三言二拍"等为代表的言情小说，加上如《牡丹亭》和《长生殿》等的传奇戏剧，再结合清初兴起的才子佳人小说，共同构建了一个以"情"为核心的文化景观。

《金瓶梅》通过描绘社会的方方面面，揭示了人性复杂的情感，而"三言二拍"则以生动的市井故事为基础，展现了各色人物的情感纠葛和社会互动；《牡丹亭》和《长生殿》作为传奇戏剧，进一步将"情"升华为生死不渝的爱情追求，表达了情感超越生死的力量；清初的才子佳人小说则强调才情与爱情的结合，抒发了文人对理想爱情的向往，例如《红楼梦》就是这一文化传统的集大成者，不仅以精妙的笔触刻画了贵族家庭中的复杂情感和社会关系，更通过贾宝玉与林黛玉的爱情悲剧，升华了对情感本质的哲理思考。这一系列作品，凝聚了中国古代文学中对"情"这一主题的深刻探索，构成了独具特色的言情文化传统。

这些作品凭借其精致的情感描绘和跌宕起伏的情节，赢得了众多读者的喜爱，成为当时文学领域的重要组成部分。尽管在清代中后期，言情文化遭遇了清政府和儒家思想的严厉打压，因其内容与传统的道德观念相悖，但这一文化形态仍在民间坚韧地生存下来。随着民国时代的到来，上海作为一座开放的口岸城市，迅速崛起为中国的商业和文化中心。商业与都市化的飞速发展，带动了上海印刷出版业的繁荣，同时也吸引了众多江南地区的文人墨客云集于此，为言情文化的创作与传播提供了丰富的物质基础和人才资源。

在这种背景下，言情文化在上海焕发出新的活力，并逐渐渗透到通俗文化的领域内。"各类通俗小说和演艺文本通过频繁的相互改编，使得内容和风格趋向一致，形成了一个以情爱为主题的通俗文化现象，蔚为壮观"①。这一现象不仅满足了市民阶层对情感表达的强烈需求，也反映了

① 姜进：《追寻现代性：民国上海言情文化的历史解读》，《史林》，2006年第4期，第70—79页。

上海市民对多元化娱乐的渴望,进一步推动了上海通俗文化的发展,使其成为中国近代都市文化的重要组成部分。正是在这样一个开放、多元的文化环境中,言情文化得以生根发芽,绽放出耀眼的光芒,推动上海成为中国文化的前沿阵地。上海成为中国言情文化的中心,并诞生了鸳鸯蝴蝶派小说作家群。这些作家以上海为背景,创作了大量描绘都市生活、爱情故事和人性的作品,这些作品不仅在国内受到欢迎,还传播到海外,成为传播中国文化的重要载体。同时,上海的电影产业也在言情文化的推动下蓬勃发展。

言情作品在市民中的流行,反映了都市化过程中女性自由与传统家庭关系的深刻变迁。这一时期,传统的封建礼教对女性的压迫开始受到冲击。早在明末,纵欲主义思潮便首次挑战了儒家对性别和道德的严格规范;到了清末,梁启超等学者更是将妇女的解放与中华民族的强盛紧密相连,提倡女性在社会中应享有更多的权利。到了五四新文化运动时期则更进一步推动了自由恋爱、婚姻自主、男女平等、女性经济独立和受教育权等观念的普及,将妇女解放视为20世纪民族革命与国家现代化的重要标志。

在这种妇女解放话语的推动下,加之上海作为商业化都市的独特环境,传统的父权制家庭结构开始松动,尤其是在新移民大量涌入的背景下,上海的家庭结构逐渐脱离了以宗族为中心的父权模式,转向以父母和孩子为核心的小家庭。这更加契合现代都市生活,促进了女性在家庭中的地位逐渐提升,更多女性开始走出家庭,参与社会活动,追求经济独立和自我实现。

这种社会变革促使女性逐渐走出家庭,迈入公共娱乐空间,戏院、游乐场等场所成为她们日常生活空间的重要组成部分。女性不再仅仅是家庭内部的成员,而是逐渐成为公共娱乐的活跃消费群体。她们在这些场所中不仅享受娱乐,还通过参与文化活动和社交圈拓展了自己的视野与影响力,展现了现代都市女性的新形象。与此同时,婚姻关系也经历了深刻的变迁,从传统的家族联姻逐渐向个人自主结合转变。与以往依靠家族安排的婚姻不同,年轻人开始追求以个人意愿和感情为基础的自由恋

爱。受五四新文化运动倡导的思想影响，恋爱婚姻自主、个人选择权成为社会新风尚。这种转变不仅体现了家庭结构的变化，更反映了个体自由意识的觉醒和性别平等观念的逐步普及。

随着女性地位的提升和社会观念的转变，上海的性别关系和家庭结构呈现出前所未有的多样性和开放性，这不仅深刻影响了城市文化的发展，也推动了社会的现代化进程。

在这种背景下，上海市民对言情作品的热衷，实际上是对性别和家庭关系变迁的一种回应。言情小说和电影不仅满足了市民的情感需求，更成为都市生活中探索爱情与婚姻、表达个人情感的媒介。这种文化现象不仅体现了社会观念的转变，也展示了女性在公共文化消费中日益重要的地位，进一步推动了上海作为中国现代都市文化中心的发展。民国时期的上海，作为中国的经济和文化中心，吸引了来自四面八方的人才和思想。这里的市民，尤其是女性，开始对传统的性别角色和家庭模式产生质疑，她们渴望在爱情和婚姻中寻找更多的自由和平等。这种渴望在言情作品中得到了充分的体现和表达，使得这类作品在上海市民中广受欢迎。同时，上海的商业化和都市化进程也为言情作品的流行提供了土壤。随着城市的发展，大量的戏院、电影院和咖啡馆等娱乐场所如雨后春笋般涌现，为市民提供了丰富的娱乐选择。这些场所成为市民们社交和娱乐的重要场所，也是言情作品的重要传播渠道。市民们在观看言情电影、话剧和小说的过程中，不仅能够感受到情感的共鸣，还能够从中获得对爱情和婚姻的启示和思考。

此外，民国时期的上海还是中国现代文学的重要发源地。许多著名的作家在这里创作了许多经典的情感类作品，如张爱玲的小说《红玫瑰与白玫瑰》、鲁迅的《伤逝》等。这些作品不仅在当时广受欢迎，成为流行文化的风向标，而且激发了广泛的社会讨论，引发了人们对文化、社会和个人价值的深刻思考。它们的影响力远远超出了当时的流行范畴，对后来的文学创作和电影产业产生了深远而持久的影响。它们以其深刻的社会洞察力和独特的艺术风格，揭示了当时社会的种种矛盾和人性的复杂性，使得言情作品成为上海都市文化的重要组成部分。

言情作品对电影发展的影响同样不容忽视。上海的电影业在 20 世纪初期迅速崛起,受到了言情文学的深刻影响。许多言情小说被改编为电影,为当时的观众带来了既熟悉又新颖的观影体验。通过电影,这些言情作品得以在更广泛的观众群体中传播,进一步扩大了它们的影响力。言情电影以其感人的故事情节、细腻的情感描写以及对社会现实的深刻反映,吸引了大批观众,成为上海电影市场中一个重要类型。这些电影不仅满足了观众对爱情故事的兴趣,还借助视觉艺术的表现力,将文学中的情感和人性描写生动地展现在银幕上,增强了作品的感染力和共鸣效果。同时,言情电影的流行也推动了电影艺术的创新,导演们不断尝试新的拍摄手法和叙事方式,以更好地传达情感和主题。言情文学与电影的相互影响和融合,不仅使上海成为中国言情文化的中心,也奠定了其作为电影创作和传播重镇的地位。

(二)奢华场景

在民国时期的上海,市民阶层对于奢华场景的热爱,不仅体现在日常生活中,也成为推动电影文化繁荣发展的重要因素。上海独特的租界文化和商埠文化,为市民提供了丰富的物质条件和广阔的消费空间,使得他们对奢华生活的追求愈发强烈。这种追求不仅体现在饮食、服饰和娱乐等方面,更成为一种社会风尚,深刻影响了上海市民的生活方式和消费观念。租界的特殊地位让清政府无法对发生在租界内的奢靡消费进行强制干涉,租界内侨民那种奢华、享乐的生活方式也为上海市民提供了模仿的对象。在这种消费行为和消费意识的长期影响下,上海市民将这种消费文化融入了自己的日常生活中。例如在饮食方面,上海流行奢侈的宴请文化,一席宴会的花费往往高达万钱。在服饰方面,追求华丽精美的风潮层出不穷,一件衣服的价格可以高达数百金。在娱乐方面,上海的富豪在戏院、饭店等场所挥金如土,饭馆、茶园、戏园、烟馆等消费场所也因此数量激增。仅戏园一项,"从开埠到 1911 年,上海就先后出现了 120 家"[①]。

① 许敏:《晚清上海的戏园与娱乐生活》,《史林》,1998 年第 3 期,第 38 页。

与此同时,上海的近代出版业也得以兴起并快速发展,上海出现了报纸、杂志等出版物,很多大的公司、饭馆、戏园等都开始在上面打广告。这些广告非常善于借鉴西方消费主义的理念,变换花样激发市民的消费欲望。王儒年通过对19世纪20—30年代《申报》广告的研究发现,这些广告"无不旨在满足人们的感官享受,充满了感官消费的语言。通过展示一幅幅享乐的生活场景"①,这些广告为上海市民提供了一种享乐主义的人生观,引导他们去憧憬和追求奢华的生活方式。

不少市民受到这种广告的影响,日益注重生活的享受。各种"炫耀性消费"逐渐成为一种社会现象,推动了电影等新兴娱乐形式在市民阶层中的快速普及与发展。这种对奢华和享乐的追求,客观上丰富了上海的都市文化,对加速上海的现代化进程,使其成为一个充满魅力的国际化大都市起到了一定的助推作用。

电影作为新兴的娱乐形式,以其独特的视听效果和生动的故事情节,迅速吸引了上海市民的注意。电影中的奢华场景,如华丽的舞会、精美的服饰、豪华的居所等,与市民阶层追求奢华生活的心理需求产生了强烈的共鸣。电影中的奢华场景不仅满足了市民的视觉享受,更成为他们向往和追求的目标。这种对奢华场景的追求,使得上海市民愿意走进电影院,体验电影带来的视觉盛宴和心灵震撼。电影院的普及和发展,为市民阶层提供了一个全新的娱乐场所,使他们能够在繁忙的生活中暂时摆脱现实的束缚,进入一个充满想象和幻想的世界。电影院的奢华装饰和舒适的观影环境,也成为市民阶层展示身份地位和品位的重要场所。他们通过观看电影,不仅能够体验到奢华场景的魅力,更能够与其他观众分享这种独特的娱乐体验。

(三) 求新态度

上海,这座东西方文化交融的前沿城市,在20世纪初的"摩登时代"

① 王儒年:《欲望的想像:1920—1930年代〈申报〉广告的文化史研究》,上海:上海人民出版社2007年版,第172页。

中扮演了举足轻重的角色。对那些初次踏足上海的人而言,这座城市充满了令人惊奇和赞叹的元素。无论是高耸入云的摩登大楼,还是闪烁着现代化光芒的霓虹灯,都在不断刺激着人们的感官,给人们带来前所未有的视觉和心理冲击。在这里,声光化电等现代科技与都市景观交相辉映,无疑点燃了上海市民对新奇事物的强烈追求,使他们渴望接触和体验最新的技术、艺术、思想和生活方式,促成了以即时满足和享受为核心的大众消费文化。在上海,时尚和潮流变化之快令人目不暇接,市民们热衷于追求最新的潮流和技术,乐于体验各种新兴的娱乐和消费形式。这种不强调永恒,重视当下体验的消费态度,深刻反映了上海作为一个开放、多元、充满活力的国际化都市的独特特征。

同时,这种文化氛围也促使上海成为各种新兴事物的试验场。无论是电影、戏剧还是各类时尚潮流,几乎所有新的文化形式和生活方式在上海都能迅速找到市场和观众。这种开放、包容的城市气质,使得上海不仅在物质上迅速现代化,也在文化和精神层面不断创新和突破。上海市民在这种环境中逐渐形成了追求个性化和多样化的消费理念,对新奇事物的喜爱和接受能力,使得这座城市在短时间内成为全国乃至东亚地区的文化和时尚中心。

20世纪初的上海,大众传媒如报纸、杂志,以及商业机构如公司、商店等,共同构成了一股强大的力量,不断推动和引导着时尚潮流。这些媒体和机构通过宣传新潮事物,激发了上海市民对于时尚的热情追逐,使他们不愿落于人后,纷纷加入追求时髦的行列中。这种趋奇、赶时髦的心态,逐渐成为上海市民消费行为和消费心理的显著特征。在这种背景下,上海市民对新鲜事物的敏锐嗅觉和接受开放度,使得西方工业革命催生的各种新产品和新理念一旦进入上海市场,便很难不引发轰动效应。如在1865年,煤气灯首次在上海街头亮相,立即引发了市民的极大关注。人们争相围观,无不啧啧称奇。这种对新奇事物的追求态度,在上海市民的服饰上表现得尤为突出。民国初年,上海迅速成为中国时尚服装潮流的中心,几乎所有在各地流行的时尚服饰,都由上海引领。许多讲究穿着

的人们，几乎每天都在翻新花样，以保持时尚前沿的形象。特别是在传统服饰旗袍的演变上，上海通过吸收大量西式服装的特点，使旗袍在设计细节上经历了显著变化，展现出中西结合的独特风格。从衣袖的宽窄、领子的高低，到开衩的高度、衣襟的样式，再到衣服的长度和扣子的繁复程度，旗袍逐渐告别了传统的宽大、朴素，转而向更加贴身、修身的款式发展。这些变化不仅增强了旗袍的美观性与实用性，也迎合了上海市民追求时尚、注重个性表达的心理。

在20世纪初的上海，娱乐产业中的"求新"现象尤为显著，海派京剧便是这一潮流的典型代表。海派京剧大胆地将声光化电等现代科技元素与传统京剧表演相结合，为观众带来了前所未有的视觉冲击。这种融合不仅提升了京剧的表现力，也使得传统艺术焕发出新的活力，吸引了更多年轻观众的注意力。此外，海派京剧还注重剧情的创新，将时事新闻和社会热点融入戏剧情节，使表演更加贴近现实生活，充满了时代感。这种与时俱进的表现方式，使得京剧不再是单纯的古典艺术，而是成为一种能够反映现代社会变迁和大众情感的文化表达形式，极大地增强了它的吸引力和影响力。

不仅是京剧，以"奇"为特色的娱乐形式如戏法、马戏和魔术也在上海兴盛起来。大世界、小世界等著名的游艺场所常年上演这些节目，并通过不断引进新奇的表演内容吸引观众，不论是炫目的杂技、不可思议的戏法，还是充满神秘色彩的魔术，都令市民流连忘返。现代魔术师如莫悟奇、张慧冲、穆文庆等人在上海的舞台上大受欢迎，他们的表演不仅展现了高超的技艺，还融合了创新元素，带给观众无尽的惊喜和震撼，成为那个时代的重要文化符号。

在这种以"求新"为特征的都市消费文化中，电影迅速蓬勃发展，成为上海都市生活的重要组成部分。在上海早期的电影中，异国风情、皇室活动、战争场面、奇闻逸事等题材的短片，极大地满足了市民对于新奇事物的好奇心和猎奇欲望。这些短片通过展示市民日常生活中难以接触到的情景和故事，让观众仿佛置身于一个全新的世界，激发了他们对于未知事

物的渴望和探索精神。到了20世纪二三十年代，随着电影技术的进步和全球电影交流的增加，上海的电影院开始引进大量好莱坞影片，如《人猿泰山》《金刚》等。这些影片凭借其精湛的特效技术和震撼的视觉效果，成功吸引了大批观众的目光。观众不仅被影片中的异域风光、荒岛丛林、原始部落和珍奇动物等所吸引，也为电影中的冒险精神和奇幻故事所打动。这不仅丰富了上海的电影市场，也提升了市民的观影品位和要求。观众们开始期待更加多样化和更具视觉冲击力的电影作品，这种需求反过来又推动了上海本土电影制作的创新与发展。

通过引进和展示丰富多样的电影作品，电影院不仅成为文化传播的重要平台，也成为市民进行社交和娱乐休闲的中心。市民在电影院中寻找乐趣，释放压力，同时也在潜移默化中接受了新的思想和观念。在电影院里，观众不仅可以欣赏到精致的电影艺术，还可以感受到豪华的影院环境和现代化的设施，这些都进一步增强了他们对电影的消费热情。另外，与传统的戏院和茶楼相比，电影院独特的黑暗氛围，成为男男女女约会相处的最佳场所，为上海的社交生活增添了浪漫的色彩。

因此，可以说，电影院在上海社会文化的发展中起到了重要的推动作用。它不仅改变了市民的娱乐方式，也促进了上海电影业的繁荣和发展。同时，电影院也为市民提供了一个接触和了解西方文化的窗口，使他们能够更好地融入国际社会，推动了上海的文化交流和开放。

第二节　走进电影院消费的原因

除了电影本身的表现，吸引市民阶层前往电影院消费的另一个关键因素在于其独特的社交与休闲功能。电影院不仅仅是一个观看电影的场所，更是一个促进社交互动和增进人际关系的重要公共空间。特别是在20世纪二三十年代，上海正处于现代化进程的加速期，市民阶层渴望新

颖的娱乐形式来丰富日常生活。电影作为一种新兴的大众文化,恰恰为不同社会阶层的人们提供了一个共处的机会。无论是亲友相聚,还是情侣约会,去电影院看电影已成为市民交流感情、增进联系的时尚方式。

此外,电影院的环境和氛围也使其成为一种休闲和放松的空间。人们在繁忙的工作或生活之余,可以通过电影暂时逃离现实,沉浸于虚拟的故事情节中,获得精神上的放松和娱乐。对于一些市民来说,电影还提供了探索外部世界的窗口,通过观看外国电影,他们得以接触到不同文化和思想,这种体验大大丰富了市民的精神生活。

(一) 看电影促进人际关系

共同参与文化娱乐活动,尤其是看电影,往往能够增进家庭成员之间的亲密感和互动,进而促进家庭关系的和谐。在20世纪30年代的上海,看电影已经成为许多家庭日常生活中不可或缺的一部分,许多市民携家带口一同去电影院观影,电影不仅丰富了他们的休闲生活,也在一定程度上成为增强家庭关系的重要纽带。1933年4月,上海市民汤函光就把他的父母、兄嫂以及两位姐姐等人一起观看影片《都会的早晨》的经历发表在《申报》上。这一观影经历不仅成为家庭共度时光的契机,更促使他们在观看后围绕影片展开了讨论。不同的家庭成员对电影的情节、人物表现和主题表达提出了各自的看法,这种讨论不仅丰富了他们的文化体验,也加强了彼此之间的交流与理解。上海名医陈存仁也在书中记录下自己看电影的经历,在他跟随著名医师丁甘英学医期间,陈存仁经常陪老同学和老师的子女们一起看电影,"在丁家常常陪同老同学和老师的子女们去看电影,和他们的关系处得很好"[①]。电影成为他们日常社交活动的一部分,也使得陈存仁和老师的家人们建立了融洽的关系。

鲁迅经常与家人一起观看电影。据《鲁迅日记》的详细记录,从1927年他来到上海至1936年逝世期间,他观看了大量电影。这一活动不仅与

① 陈存仁:《银元时代生活史》,桂林:广西师范大学出版社2007年版,第41页。

他的家庭生活紧密相连,也成为他与友人交往的重要方式。在上海期间,鲁迅经常陪同许广平去看电影,这不仅是他们夫妻生活中的一种娱乐,更体现了电影在增进亲密关系中的重要作用。特别是当孩子海婴四五岁时,鲁迅常带着一家三口一起去电影院,享受家庭时光。鲁迅的观影活动的伙伴不仅仅局限于家庭成员,还延伸到了文化界和文学界的许多知名人士。当崔真吾、冯雪峰、茅盾、郑振铎、内山完造等友人来访时,鲁迅常会邀请他们一同去看电影,有时也会接受朋友的邀请。这些观影活动逐渐成为鲁迅日常社交的重要组成部分,电影因此不仅是他与家人、朋友的娱乐方式,更成为他们建立、巩固和深化彼此关系的纽带。

从鲁迅的例子可以看出,共同的观影兴趣不仅丰富了个人的娱乐生活,还极大地推动了社交互动,电影在一定程度上成为人际交往的纽带和媒介。现代作家兼文学翻译家周瘦鹃对电影的痴迷,也是这种文化交流的典型例子。他常与好友李常觉、陈小蝶、丁悚等人相约,共同享受观影的乐趣。每当爱伦影院有新片上映的第一天,他们总会先在倚虹楼聚餐,随后一同去电影院观看最新的电影。这种定期的聚会不仅仅是为了欣赏电影,更成为他们社交生活中不可或缺的一部分。通过共同观影,他们彼此分享对剧情、表演的感受和见解,增进了情感的交流。这种观影活动不仅是娱乐的契机,更为他们的社交网络提供了维系和加深关系的纽带。当时许多著名的电影,诸如《黑衣盗》《紫面具》《宝莲遇险记》等,逐渐成为他们共同的回忆和话题,进一步巩固了他们之间的友谊。

不仅名人们通过电影进行社交,普通市民和青年阶层同样热衷于电影这一新兴文化娱乐形式。电影在20世纪初的上海逐渐成为大众娱乐的核心,甚至催生了专门的观影团体。早在1913年,商务印书馆就成立了一个观影团体——"青年励志会",这个社团汇聚了一群电影爱好者,每次举行同乐会时,电影放映都是必不可少的活动。对于这些年轻的电影迷来说,看电影不仅是视觉上的享受,更是一种新颖的社交方式。然而,由于租用影片和放映设备的费用较高,社团成员们决定自行购置一台法国百代公司的放映机,并安排会员学习放映技术,以此来实现电影放映的

自给自足。

这一举措不仅满足了社团成员对电影的观影需求,也为他们的社交生活带来了更多互动和交流。通过定期的集体观影活动,社团成员们得以分享对电影的见解,讨论剧情、导演风格,甚至对时代文化的反思,极大地增强了彼此间的凝聚力。电影不仅仅是他们娱乐生活的一部分,更成为他们在忙碌生活中的共同话题和思想交流的平台。更为重要的是,"青年励志会"不仅仅停留在社团内部的娱乐需求上,它还直接推动了商务印书馆影戏部的建立,成为中国电影产业早期发展的一个重要里程碑。这一发展标志着电影在中国不再只是单纯的外来娱乐,而是逐渐融入了本土文化的脉络,显示出电影文化在普通市民和青年社群中的深远影响。电影作为一种消遣方式,逐渐成为社会生活中不可或缺的文化纽带,推动着中国社会在现代化进程中的文化转型。

由此可见,在近代上海,电影院作为一种开放性的公共空间,确实发挥了打破社会阶层隔阂的重要作用。电影在传入初期主要面向中上层社会,作为精英阶层的娱乐选择。然而,随着20世纪二三十年代电影院数量的迅速增加,以及电影票价设置的多样化,电影逐渐成为各阶层市民共享的文化消费品。不同价位的影院为各类社会群体提供了进入电影世界的机会,满足了市民们的观影需求。高级影院如卡尔登、南京大戏院等专门服务于上层社会,提供奢华的观影体验;而二、三流影院则主要面向普通工薪阶层,使得电影这一文化形式能够更广泛地在大众中普及。

这种开放的电影空间使得不同社会阶层的人能够在同一时间、同一地点参与相同的文化活动,观影成为跨越社会阶层的集体体验。电影院的公共性为日常生活中本不相交的人群提供了一个相遇的场所,拉近了他们之间的距离。这种集体观影的经历不仅让市民有机会享受相同的文化体验,也在一定程度上弱化了社会等级之间的隔阂。

同时,电影院内的独特氛围进一步强化了这种跨阶层的接触与互动。无论观众的社会地位如何,在黑暗的放映厅中,每个人都能享受到相同的观影体验。电影银幕前的平等性,让观众们暂时摆脱了现实中的身份差

异,通过共同沉浸在影片的情节、人物塑造和情感表达中,彼此之间产生了一种跨越阶层的情感共鸣。特别是在那些反映社会矛盾、民族危机等题材的影片中,这种集体情感的共鸣更为强烈,它唤起了观众的集体意识,有助于拉近不同社会群体的距离,增进他们之间的理解和联系。

总而言之,观影作为市民阶层共享的一种精神活动,使得原本分隔的群体有了交融的机会。通过电影传达的社会问题和情感诉求,观众们得以站在同一个立场上,面对共同的社会和文化课题。电影院不仅是市民享受娱乐的场所,更是不同社会阶层相互交流和融合的桥梁。

(二) 丰富市民的业余生活

除了进入电影院直接观影,普通市民还通过交流电影信息来丰富业余生活,电影刊物应运而生。大量电影刊物和报纸的涌现,不仅提供最新的电影资讯、影评和明星动态,还深入报道国内外电影市场的变化,极大地满足了公众对电影文化的好奇与渴望。这一时期的电影刊物不仅记录了当时的电影作品,也为市民提供了一个与电影产业互动的平台,电影刊物逐渐成为市民生活的重要文化媒介。电影刊物大致可以分为几类:

第一类是由电影公司自行发布的宣传性刊物。这些刊物主要是为了推广公司出品的影片,内容包含影片的编剧、导演、演员的照片和小传,影片的剧情介绍、字幕及剧照等,通常还附有大量的褒扬性文字。例如,明星电影公司出版的《明星特刊》和天一公司出版的《天一特刊》,正是此类刊物的代表。

第二类是由剧作家、评论家主办的专业性电影刊物,这类刊物的重点在于发布影评和电影理论的探讨。比如,《影戏春秋》和《银星》是当时颇具代表性的专业性期刊。在这些刊物中,影评人会对当时上映的电影发表深度评论,有时甚至会有不同的评论观点在刊物中针锋相对,激发读者的思考与讨论。不仅如此,许多文学大家也在这些刊物上发表关于电影的文章,使得这些期刊不仅具备了评论性,还具有较高的艺术和文化价值。

第三类是以消遣娱乐为主的电影刊物，专门刊登影坛逸事和明星趣闻，内容轻松、读者面广。这类刊物广泛报道电影的上映信息、明星的奇闻轶事、知名电影的幕后故事以及重要的电影新闻。例如，《影戏生活》和《电影画报》就属于此类。这类杂志迎合了大众对电影明星和电影八卦的兴趣，成为市民日常娱乐生活的重要组成部分。读者可以通过这些刊物了解明星的个人生活和工作情况，追踪影坛动态，进而增强对电影及明星的兴趣。

此外，许多报纸也设有电影副刊，定期报道最新的电影资讯和影评。例如，《晨报》副刊《每日电影》、《申报》副刊《电影专刊》以及《中华日报》副刊《电影新地》，都是当时较有影响力的电影副刊。这些副刊不仅对即将上映的电影进行介绍，还刊载了最新的影坛动态和影评，使得报纸读者能够及时了解电影界的动向。一些综合类社会刊物也会不定期推出电影专刊，甚至将当红电影明星的照片作为封面。比如，当时上海影响力最大的都市综合类画报《良友》就多次选用如阮玲玉、胡蝶等电影明星作为封面照片。这种做法既满足了读者对明星的关注，也提升了刊物的销量，进一步促进了电影文化的传播。

总的来说，电影刊物通过丰富多彩的内容，使电影文化深入市民生活。出版媒介通过呈现多样的电影评论、观点交锋，生动的影坛消息、明星轶闻，亮丽的明星肖像、影片剧照，成功突破了时间和空间的限制。这些刊物将电影世界生动地带到读者面前，使他们能够近距离接触到明星和电影幕后故事，为市民提供了新的谈资和休闲方式，满足了他们对现代娱乐的好奇心与向往。同时，这些丰富多彩的电影资讯极大地拓展了读者的精神视野，增强了他们对电影艺术的欣赏能力，成为他们日常生活中不可或缺的精神享受与文化消费的一部分。另外，出版商还通过征文、刊登来信、编辑回复等形式，积极加强与读者的互动。这种双向沟通不仅增强了读者的参与感，也使得电影刊物成为影迷表达观点、分享观影感受的重要平台。除此之外，演员和影片的评选活动进一步激发了观众的热情，使电影文化更加大众化。一些影迷通过这些活动逐渐获得了进入电影行业的机会，最终走上了影坛，从而实现了从观众到电影人的转变。这些互

动形式不仅增加了电影刊物的影响力,也使得电影文化更加深入人心,成为上海都市文化的重要组成部分。

(三) 激发、引导市民的爱国热情

20世纪20—40年代,电影逐渐成为宣传进步思想和爱国主义的重要工具,并在社会上产生了相当的影响力。然而,由于当时中国在国际上的地位较低,许多外国电影中对中国人的形象多是负面刻画和歧视性描绘。如影片中涉及中国人的角色,往往被塑造成盗匪的帮凶或仆役形象,而且这些人物的外貌被刻意丑化,常常是"囚首垢面,弯腰驼背,形状秽琐,丑态可憎"①,这种有意侮辱中国人的表现,不仅损害了中国的国际形象,还引发了广泛的国际恶感。西方观众对中华文化的无知,使他们误认为所有中国人都是这样的恶人,这种偏见进一步加深了对中国人的贱视。

因此,很多社会学者呼吁中国观众抵制这些侮辱华人的不良影片,并建议影院经营者在引进影片时慎重选择,以纠正西方国家对华人错误的认知。这一时期的影评家们不断呼吁国人维护自身的尊严,通过集体抵制和批评,努力改善中国人在国际电影中的形象。

在1930年2月,上海的大光明等戏院上映了美国派拉蒙公司出品的影片《不怕死》(Welcome Danger)。这部电影讲述了一位美国植物学家在旧金山唐人街调查犯罪集团的故事。然而,影片中对中国人的描绘充满了歧视和侮辱:女性被描绘为裹小脚,男性则留着辫子,角色们大多被刻画成从事贩毒、偷窃、抢劫和绑架等犯罪活动的罪犯。这些形象和情节严重丑化了中国人,引起了上海市民的极大愤慨。

随后,《民国日报》收到了一封由35人署名的公开信,信中详细列举了影片《不怕死》中对中国人形象的种种侮辱性描绘。信中指出,影片中中国人被刻画为猥琐、无道德的犯罪分子,展示了许多歪曲中国文化和习

① 北京市市属市管高校电影学研究创新团队、中国教育电影协会:《中国电影年鉴1934》,北京:中国广播电视出版社2008年版,第324页。

俗的情节,这种丑化的内容不仅扭曲事实,还带有明显的种族歧视色彩。"这部影片中的滑稽表演完全是通过丑化旅美华人的形象来取笑,奸诈的表现也是以华人为素材,简直塌尽了中国人的台、丢尽了中国人的脸"①。

2月22日,复旦大学教授、剧作家洪深在观看影片《不怕死》后,因无法忍受其中的辱华内容,当场挺身而出,登台发表演说,强烈谴责影片中的侮辱性描绘,并呼吁观众退票以示抗议。洪深的行动迅速激发了在场观众的共鸣,许多人响应他的号召,纷纷要求退票,并对影片的上映表示强烈抗议。戏院经理得知后,对洪深的行为极为不满,遂非法将其拘禁,并强行带至捕房。然而,在公众的巨大压力下,洪深最终被释放。洪深的抗议行动不仅引发了现场观众的呼应,也在社会上掀起了广泛的关注。上海多个戏剧团体和民间组织相继发表声明,公开支持洪深的抗议行为,他们一致谴责影片中的辱华内容,呼吁全社会抵制类似的文化产品。与此同时,洪深致函国民党上海市党部,并向法院提起控告,要求追究相关责任。此外,他还通过在各大报纸上发表多篇批判性文章,进一步揭露和抨击影片中的种族歧视和对中国人形象的丑化。在强大的舆论压力下,上海租界纳税华人会和租界工部局影片审查委员会不得不对该影片进行重新审查,并采取行动,最终该影片在上海停映。

另外,包括南国社、艺术剧社在内的九个戏剧团体随即发表联合声明,谴责影片《不怕死》通过电影这一媒介进行文化侵略,表示帝国主义不仅在经济上压迫中国,还企图通过电影对中国进行侮辱和宣传,混淆视听。声明呼吁开展严肃的抗争,要求影片在全球范围内停止放映,并号召全国群众对今后引进的外国影片加以严格审查,若有类似事件发生,应动用群众的力量予以取缔。上海的各大社团组织也纷纷发表声明,向租界工部局和上海电检会致函,强烈要求禁映《不怕死》。最终,上海各个影剧院纷纷停映《不怕死》。

① 汪朝光:《检查、控制与导向——上海市电影检查委员会研究》,《近代史研究》,2004年第6期。

在影迷和市民的强烈呼声下,上海电影检查委员会迅速做出反应。事件发生当日,委员会立刻向大光明等戏院发出训令,严厉谴责《不怕死》一片中对中国人形象的恶劣描绘,指出其丑化中国人为犯罪分子,严重损害了中国的民族尊严。此后,上海电影检查委员会以及后来的教育部和内政部电影检查委员会采取了更加严格的审查措施,严厉打击此类辱华影片。这一举措迫使美国电影公司在涉及中国题材的影片创作中,不得不更加重视中国方面的意见与感受。

美国学者也指出,到了20世纪30年代中期,随着中国政府对外国影片的严格关注与干预,原先在美国电影中反映的关于中国和中国人形象的荒唐刻板印象,开始逐步得到修正。美国好莱坞也越来越意识到其电影在涉及中国元素的描绘时存在偏见,也在重新反思并修改这些内容。例如,1937年拍摄的《大地》便是其中的一个重要案例。在制作过程中,美国公司专门邀请中方顾问,并吸取他们的意见,而且还与中国政府签订了一项正式的发行协议。这也是好莱坞历史上首次为拍摄影片与外国政府签署的正式协定,标志着美国电影公司在处理中国题材时迈出了重要的一步。

在九一八事变之后,中国人民的抗日意识逐渐浓厚,对于电影界存在的过度娱乐现状感到不满,强烈呼吁电影行业能够为抗日救国做出贡献。《影戏生活》杂志收到了六百多封读者来信,信中充满了对拍摄抗日题材影片的迫切期盼。读者们不仅表达了对抗日电影的渴望,还提出了具体建议,例如成立"抗日反帝电影指导社",为电影公司提供资料支持,帮助编导创作抗日电影剧本。在这种背景下,知名电影公司如"明星"和"联华",其职工们自发组织了"明星救国团"和"联华同人抗日救国团"一类的抗日团体。他们不仅积极参与抗日救国储金的捐助,还发起了抵制日货的宣传活动。这些行动表明了电影界对抗日救国运动的支持与参与,他们利用自己的专业技能和影响力,为抗战贡献力量。

此外,抗日战争时期,中国电影界通过电影艺术发出了抗日救国的强烈呼声。例如,导演史东山在1932年"一·二八"淞沪抗战爆发后,迅速拍摄了中国电影史上首部以抗战为主题的故事片《共赴国难》,以及另一

部讲述爱国青年走上抗战道路的影片《奋斗》。这些作品展现了史东山强烈的爱国情怀和坚定的抗战立场,有效鼓舞了青年学生投身抗战。

随着1932年"一·二八"淞沪抗战的爆发,电影界的抗日救国呼声达到了高潮。民众对抗日影片的需求日益增长,电影逐渐成为宣传抗战和激发爱国情感的重要媒介。同年4月,《申报》刊载了一篇文章,强调了电影在抗日宣传中的重要作用,指出通过电影的视觉冲击,能够让观众目睹日军在战场上的暴行和城市的惨状,从而在民众心中留下深刻印象,激发他们的抗日斗志。文章还指出,电影可以作为一种有效的宣传工具,不仅对普通民众起到教育和动员作用,甚至可以用于激励军队士气,鼓舞士兵们在国难当头时勇敢抵抗。

面对国家危机,电影工作者积极响应抗日救国的号召,拍摄了一系列抗日新闻纪录片和动画片,这些影片受到了广大观众的热烈欢迎,赢得了舆论的高度评价。其中,《上海之战》是一部具有代表性的抗日影片,内容丰富,记录了1932年"一·二八"淞沪抗战期间,十九路军在上海闸北地区奋勇抵抗日本侵略军的英勇事迹。影片详细展现了当时闸北地区在日军飞机轰炸下的惨烈景象,大火肆虐、房屋倒塌、遍地瓦砾,画面震撼人心,真实反映了战争的残酷。与此同时,影片还记录了十九路军将士在巷战中的英勇表现,将士们逐屋逐点与日军展开激烈战斗。片中重点表现了年轻神枪手在战场上猎杀敌军的机智与勇敢,生动描绘了两位杰出的抗日指挥员——翁旅长和吴营长,突出他们在战斗中的卓越领导和决策能力。此外,影片还拍摄了吴淞口外敌军舰船巡逻以及日本舰队对吴淞炮台进行炮击的场景,全面记录了抗战中的重要战况。

《上海之战》不仅聚焦于战场上的激烈交锋,还展示了上海市民对抗日将士的无私支援与慰问。影片中,有大量镜头捕捉了街头募捐、讲演以及群众为战士制作棉衣、送慰问袋的感人场面,展现了全民团结抗日的精神风貌;影片外,许多爱国的电影工作者如田汉、聂耳、王人美、黎莉莉、吴永刚等人,还专程前往战地和伤兵医院进行慰问演出,以实际行动支援前线战士,表现了文艺界与抗战军民的紧密联系。因此,在《上海之战》上映

后,广受观众欢迎。"在上海郊区的巴黎舞场和南市福安影院上映时,曾连续上映了十二天"①,足见其受欢迎程度。

除此之外,另一部由联华公司黎民伟导演的中型纪录片《十九路军抗日战史》也具有极高的历史和文化价值。该片记录了"一·二八"淞沪抗战中日军的暴行,包括日军轰炸闸北、真如等地区的民用设施,以及对商务印书馆、同济大学、暨南大学等重要文化场所的野蛮破坏。影片还详细再现了十九路军在闸北战役中的激烈战斗,尤其是打退日军坦克的场景,更是极其珍贵的战地记录。电影还记录了上海人民支持十九路军的抗日壮举,例如在难民收容所、临时伤兵医院救护伤兵的场景,妇女慰劳会前往前线慰问的感人场景等等。这些素材均由"联华"战地摄影队冒险在前线拍摄,弥足珍贵。影片的字幕说明也十分到位,极具振奋人心的作用。这部纪录片在当时被誉为"唤醒民众的爱国教科书"②,通过真实的影像资料唤起了民众的抗日意识,增强了社会各界的凝聚力与抗战决心。

与此同时,随着上海战事影片的热潮不断升温,有观众呼吁国内的大型电影公司尽快制作几部展现东北义勇军英勇抗敌的影片。鉴于民众的强烈需求,一些电影公司在抗日团体的协助或直接支持下,远赴东北前线拍摄抗日新闻纪录片。暨南影片公司出品的《东北义勇军抗日血战史》、辽吉黑后援会的《东北义勇军抗日记》都取得了不错的口碑③。九星影片公司制作的《东北义勇军抗日战史》更是其中的佳作。

《东北义勇军抗日战史》是一部由九星影片公司出品的中型纪录片,摄制于1933年,系统地介绍了东北义勇军在早期抗日斗争中的光辉历程。影片详尽记录了新民、巨流河、白旗堡、锦西和朝阳市等重要战役的具体情况,生动展现了东北义勇军在面对日军入侵时展现出的顽强斗志

① 程季华:《中国电影发展史》(第一卷),北京:中国电影出版社1963年版,第181页。

② 程季华:《中国电影发展史》(第一卷),北京:中国电影出版社1963年版,第248页。

③ 高维进:《中国新闻纪录电影史》,北京:中央文献出版社2003年版,第29页。

和不屈精神。影片以展示东北地区的壮丽自然风光和丰富的资源为序幕，随后转入对义勇军作战活动的记录，重点突出他们对抗日本侵略者的坚定决心与不屈意志。一些画面尤其令人印象深刻，例如义勇军成功炸毁南满铁路上的日军火车，截断敌军的联络线，以及捕获日军顾问青田四郎并迫使伪军缴械投降的场景。这些场面不仅展示了义勇军的旺盛士气和卓越的战斗力，还反映了他们在极为艰难的环境下依然坚持抗日斗争的英雄气概。

这部纪录片的制作与上映，对于当时的中国观众来说，具有极强的鼓舞作用。它不仅忠实记录了东北义勇军的英勇抗战历程，还极大地激发了全国人民的爱国热情，增强了全国人民对抗日战争胜利的信心。这部电影上映后得到了舆论界的高度评价。1933年1月19日，影评人凌鹤在《申报》上发表文章《评〈东北义勇军抗日战史〉》，指出："当东北义勇军赤足单衣苦战于冰天雪地时，关内的民众却围炉取暖。这部悲哀而壮烈的影片在我们眼前放映，我想，对于我们这些'准亡国奴'来说，是一种极大的刺激，尤其是在充斥肉感与恋爱的上海电影氛围中，这部影片具有全新的意义。"① 凌鹤还称赞影片通过战地写实手法，非常翔实地将日本帝国主义的血腥残暴与义勇军的艰苦奋斗系统地呈现给观众，并指出虽然影片的编辑手法尚有不足之处，但在表现两军对比的力量上却显得十分有力。

1935年"华北事变"爆发后，国民党政府的"不抵抗主义"激起了全国人民的极大愤怒，反对妥协退让的呼声日益高涨。在这一背景下，1935年12月9日，学生界率先发起了"一二·九"爱国运动，掀起了全国范围内抗日救国的浪潮。这场运动不仅极大地促进了民族觉醒，还打击了南京政府当局的妥协退让政策，激发了各界对抗日的强烈要求。

在这样的历史背景下，电影界积极响应抗日救国的潮流，1935年12月28日，上海电影界救国会成立，推动抗日宣传和民族解放运动。上海

① 《申报》，1933年1月19日。

电影界救国会的成立标志着中国电影进入了新阶段,明确提出维护领土主权完整、收复失地,强调保护爱国运动、集会、结社、言论自由,特别是保障摄制抗日电影的自由。5月,继"国防文学""国防戏剧""国防诗歌"和"国防音乐"之后,"国防电影"被正式提出,并在电影界得到了广泛讨论。讨论中强调,国防电影的创作应以反帝国主义为核心任务,在内容和题材上突出现实主义,兼顾艺术风格的多样性。要求创作者深入现实生活,避免作品表面化或口号化,力求通过电影这一有力武器站在斗争前线,为抗敌斗争服务。

尽管这一时期的电影创作条件艰苦,无法拍摄出大量直接表现抗日斗争的影片,但电影界的爱国力量仍然团结一致,克服重重困难,创作出了许多无愧于时代的作品,如明星影片公司的《十字街头》《马路天使》等,联华影业公司的《狼山喋血记》等,新华影业公司的《壮志凌云》等。这些影片或直接反映抗日主题,或通过隐喻传达了抗战精神,深受观众欢迎。

明星影片公司出品的《十字街头》讲述了在动乱的年代下,年轻人在人生的十字路口,面对事业、爱情、理想等关键抉择的故事;而《马路天使》则通过讲述小云和小红两姐妹的悲惨遭遇,以及她们与邻居间的情感纠葛,展现了社会的阴暗面和人性的光辉。

联华影业公司拍摄的《狼山喋血记》采用了寓言手法,号召全国人民团结一致,奋起反抗日本的侵略。影片通过讲述全民打狼的故事,隐喻中国人民与侵略者之间的对抗,深刻揭示了民族团结和抗争的力量。影片获得了进步舆论的高度赞扬,32位进步影评家联名推荐,称其为"一个伟大的寓言"[①],在极简的乡村打狼故事中蕴含了深刻的生存哲理,激发了人们的抗争精神与团结意识。有影评家指出,影片展示了全民族抗战的力量,是在巨大的牺牲中诞生的坚定力量,最终必将摧毁一切阻碍,取得胜利。

① 李一等32位影评家:《推荐〈狼山喋血记〉》,《大晚报·剪影》1936年11月22日。转引自李少白:《中国电影史》,北京:高等教育出版社2006年版,第82页。

《壮志凌云》也是这一时期的国防影片。该片拍摄过程极为曲折,剧本原本明确提到影片的背景是东北,并直接指明日寇为入侵者。然而,送审时,国民党的中央电影检查处不允许提及"东北"或"敌寇",甚至要求删改影片中的《拉犁歌》歌词,认为歌中的某些词句过于激烈。面对审查的压力,导演吴永刚和演员们不得不对剧本进行修改,将背景从东北改为"边省",将敌寇改为"匪徒",并将故事设定为反映20世纪20年代初封建军阀统治的时代。这种迂回曲折的表现手法,反映了当时电影工作者在创作中面对的巨大政治压力。尽管困难重重,《壮志凌云》最终于1936年底制作完成。放映该片时也遭遇了阻力,尤其是日本租界当局企图禁止影片在上海租界内上映。为应对这种情况,吴永刚准备了两套拷贝,一套是经过剪辑的版本,另一套是未经删减的完整版本。在租界放映时使用了剪辑过的版本,避免了租界当局的干涉。同时,《壮志凌云》上映时还加映了《绥远前线新闻片》,这部记录了抗战实况的影片激起了观众的抗日热情,使得《壮志凌云》顺利上映,并取得了巨大反响。

在20世纪初至30年代,上海市民的消费趣味对电影业的蓬勃发展起到了关键推动作用。作为中国最早现代化的都市,上海的市民阶层尤其是中产阶层对电影有着独特的消费需求和审美偏好。他们对言情故事、奢华生活场景以及新奇事物的渴望,不仅推动了电影题材和叙事风格的多样化,也促使电影形式不断创新与改进。电影通过视觉和听觉的结合,完美契合了市民阶层对情感表达、文化娱乐和审美享受的需求,迅速成为大众娱乐的核心形式。

与此同时,电影作为一种新兴的文化媒介,超越了单纯的娱乐功能,逐渐成为重要的社会现象。它不仅连接了家庭成员之间的情感,增进了不同阶层市民的社交互动,还在公共空间内为市民提供了一个跨阶层的交流平台。电影通过描绘家庭关系、爱情故事以及社会生活,反映了城市现代化进程中的性别角色和社会观念的变化,成为城市文化的重要组成部分。

特别是在特定的历史背景下,电影还承担起了传播进步思想和激发

爱国热情的责任。面对外敌入侵和国家危难，上海的电影工作者通过拍摄抗日题材的影片，将抗战精神和民族斗志生动地传达给广大观众，起到了鼓舞民心、凝聚社会共识的作用。因此，电影不仅是市民文化生活中的重要娱乐方式，更是推动社会变革、传播思想和文化的强大工具，塑造了上海在20世纪初作为中国文化中心的独特地位。

第四章

百花齐放
——上海电影类型的进化

中国电影诞生的时候正值中华民族的动荡时期,外部有列强殖民扩张、外国势力的侵略和压迫;内部则是军阀混战、党派纷争不断,政治局势极其不稳定,经济发展也面临巨大困难。在这样的环境下,电影作为一种新兴的文化形式,面临着巨大的挑战,很难在此时此地实现全面、持续的发展。尽管如此,中国电影在这一时期依然开始萌芽,并迅速成为社会变迁和文化变革的载体。

进入20世纪20年代后,中国早期的各大电影公司为了在激烈的市场竞争中生存下来,逐渐探索出了一条类型化制片的道路。这些电影公司根据观众的喜好,专注于某一特定类型的影片进行集中拍摄,力图以类型化生产来提高市场竞争力。比如,明星影片公司以拍摄社会题材的影片著称,聚焦当时的社会现实问题,意在通过电影反映时代的变迁和大众的诉求;而天一公司则专注于古装片,依靠对历史题材的演绎吸引观众。这样的类型化生产方式不仅帮助电影公司降低了生产成本,还在短时间内提升了影片的产量和市场反应速度,形成了类似于好莱坞八大电影公司的生产模式。

尽管中国的电影工业在形式上借鉴了好莱坞的类型化生产模式,但在内容与表现形式上,这些类型电影却深深植根于自身的文化土壤,体现出独特的民族特质和社会现实关怀。中国电影在类型化的发展过程中,没有停留在对商业利润的追求上,还兼顾了社会教育和思想启蒙的功能。这使得中国的类型化电影在题材丰富性的基础上,表现出对社会现实的批判与反思。例如,明星影片公司的社会片往往展现了底层民众的生活困境和社会不公,呼应了当时社会变革的需求;而天一公司的古装片则带有传统文化的厚重感,反映出观众对于历史与民族的深刻情感。

在较为宽松的商业氛围中,类型化逐渐成为中国早期电影投资者、制片人以及创作者普遍采用的一种稳健发展策略。早期电影《定军山》的成

功不仅奠定了戏曲电影的市场基础,还激发了对传统文化娱乐形式的持续需求,此后,任景丰陆续拍摄了《长坂坡》《青石山》《艳阳楼》等一系列戏曲短片,这些影片延续了观众对传统戏曲艺术的审美偏好,契合了大众的欣赏习惯,并在当时有限的电影市场中占据了重要地位。

随着电影叙事功能的不断扩展,滑稽片、故事片等新的电影类型也相继问世,为中国电影的发展提供了新的创作方向和更广泛的市场选择。1923年以后,随着明星和天一等制片公司的长故事片成功登上银幕,投资者逐渐认识到电影不仅是艺术创作的表达形式,更蕴含着巨大的商业潜力和市场经济利益。这极大地刺激了电影投资的热情,推动了电影产业的快速发展。社会片、爱情片、侦探片等多种类型电影的出现,不仅极大丰富了早期中国电影市场的内容,还提升了国产影片的竞争力。

与此同时,欧美电影在中国的大受欢迎,带给观众前所未有的视觉奇观,同时通过电影展现了欧美文化和西方文明。这些影片以先进的技术和精致的叙事结构赢得了中国观众的喜爱,不仅引发了对欧美电影的模仿潮流,也激发了本土电影创作者和观众对原创影片的期待与热情。在经历了最初的模仿与复制阶段之后,中国电影逐步形成了自己的叙事体系和镜头语言风格。在这一发展过程中,好莱坞类型电影对中国电影的深远影响不可忽视。这种影响逐渐内化为中国民族电影的一部分,渗透到电影创作的各个层面,丰富了中国电影的表现手法和类型形式。

总体来看,中国早期电影的发展不仅借鉴了西方电影的叙事与制作模式,还在类型化的探索中逐渐形成了自身的文化特质与市场竞争力。

第一节　上海电影类型形成的原因

纵观中国早期电影的发展历程,最为显著的现象是从文艺片向商业类型电影的快速转型。1926年作为这一转折的分水岭,曾经备受瞩目的"国产电影运动"骤然停滞,各大电影公司纷纷调整策略,迅速投入到古装

片和商业类型电影的拍摄中。随着市场需求的变化,商业类型电影逐渐主导了电影制作和创作,呈现出蓬勃发展的态势。类型电影的种类与数量迅速增加,成为当时电影业的主要推动力,标志着中国电影进入了以市场导向为核心的发展新阶段。造成这一现象的主要原因有以下几个方面:

第一,社会发展的需求。一方面,20世纪二三十年代是中国社会剧烈动荡的时期,经历了北洋军阀割据、五四运动、国共内战以及日本侵华等重大历史事件。社会的动荡不安,使得电影逐渐成为反映现实、表达社会矛盾和人民情感的重要媒介。电影创作者们开始通过不同的电影类型来揭示社会矛盾、呈现阶级斗争和反映民众的日常生活。例如,武侠片借助历史背景展现侠义精神,反映底层人民的抗争与对正义的追求;都市片则通过描写现代城市生活的矛盾,展示了社会转型中的焦虑与冲突;家庭伦理片则以家庭内部的矛盾为切入点,探讨社会和家庭结构的变化。另一方面,城市化进程的加速也是一个关键因素,以上海为代表的城市在20世纪初期迅速发展,逐渐成为中国的商业、文化和电影制作中心。城市化进程的推进带来了新的市民阶层,他们对娱乐、文化产品的需求也随之增长。为迎合这一新兴阶层的需求,电影制作人开始创作更加符合大众口味的类型片。都市片、家庭伦理片、喜剧片等类型片通过生动反映现代城市生活、家庭伦理问题和人们的日常娱乐需求,迅速占领市场,获得了广泛的观众基础。

第二,西方电影技术与叙事的引入以及本土化的改造。20世纪初,西方的电影技术和叙事手法逐渐传入中国,特别是好莱坞电影对中国电影产业产生了深远的影响。好莱坞电影类型化的特征如喜剧、爱情、动作等类型,为中国电影人提供了新的创作范式,使他们开始按照观众的需求来划分电影类型,并对电影生产进行更为系统化的管理和创作。在引入西方电影的过程中,中国的电影制作者不仅学习了西方的电影技术和叙事模式,还积极进行本土化的改造,结合了中国传统文化元素和叙事风格,逐步形成具有中国特色的类型电影。例如,武侠片借鉴了中国传统的

侠义文化，融合了武侠小说中的正义精神和道德观念，成为中国早期电影中最具民族特色的类型之一。而戏曲片则继承了中国传统戏曲的表演形式，通过在银幕上展现传统戏曲中的唱腔、身段和表演技艺，不仅让观众熟悉，还满足了他们对传统文化的认同感。这种本土化改造使得类型电影更符合中国观众的审美习惯，同时也为中国电影增添了独特的文化内涵。中国电影人并非一味模仿西方，而是在吸收借鉴的过程中发展出一套具有民族特质的电影表达方式，使类型电影在中国的文化语境中焕发出新的活力。

第三，民族危机与宣传的需要。20世纪20—30年代，中国正面临日本侵华和国内战乱的双重威胁，民族危机日益严重，民族主义情绪不断高涨。在这一背景下，电影逐渐成为重要的政治宣传工具，尤其是抗日题材的电影和反映社会不公的影片。例如，武侠片借助传统的侠义精神，成为表现民族抗争的载体，呼吁民众团结抗敌。这类电影通过英雄人物的抗争与牺牲，表达了对侵略的反抗和对国家民族的深切关怀，激发了观众的爱国热情，并在一定程度上增强了民众的民族认同感。此外，电影还发挥了呼吁社会改革、批判社会不公的功能。通过社会片、家庭伦理片等类型电影，创作者揭露社会中的不平等现象，呼唤阶级斗争和社会正义。这些影片不仅表达了对现实的关注，还间接起到了动员民众、凝聚社会力量的作用。随着五四运动和新文化运动的兴起，知识分子开始呼吁民族自强与文化自觉，电影被视为构建民族文化身份的重要工具。在此背景下，电影创作者在不同的电影类型中融入了对中国传统文化与现代社会问题的反思。例如，抗日电影通过刻画民族英雄和民众抗争，强化了观众的民族认同；而家庭伦理片则通过对家庭伦理问题的探讨，表现了中国社会在现代化进程中的变化与挑战。

第四，电影作为大众娱乐产业的崛起。随着电影技术的进步和观影设施的逐步普及，民国初期的电影逐渐从一种小众的艺术形式转变为大众化的娱乐方式。观众对电影的需求不断增加，电影制片人也意识到，类型化电影能够更好地满足不同社会阶层和观众群体的多样化需求，从而

有效提升票房收入。比如,都市片主要吸引了城市中产阶层,他们对现代都市生活的描绘有着浓厚的兴趣;家庭伦理片通过对家庭矛盾和伦理问题的探讨,吸引了广泛的家庭观众。这种观众细分促使电影制作人进一步优化影片的内容和形式,以迎合不同群体的需求。在这一过程中,电影产业的初步制度化也逐步形成。以上海为中心,中国的电影生产和商业运营逐渐走向制度化和专业化。上海成为中国电影产业的核心枢纽,许多重要的电影公司如明星影片公司、联华影业等在此成立。这些公司不仅推动了电影生产的规模化,还通过市场化手段实现了电影的商业化运作。为了应对市场竞争,电影公司开始根据市场需求制作多种类型的影片,通过类型化生产提高市场占有率。

电影往往具有输出娱乐和教育的属性。在电影逐渐成为主要娱乐形式的过程中,许多传统文化元素被巧妙地改编成电影题材,形成了特定的娱乐类型片。这种融合不仅使电影具有娱乐性,还帮助电影延续和传播了中国优秀传统文化。中国传统故事的电影化就是这一时期电影发展的显著特征之一。传统的戏曲表演也被搬上银幕,形成了独特的戏曲片。戏曲片不仅继承了中国戏曲的唱腔、服饰、舞台表演等形式,还通过电影技术的呈现方式,使传统戏曲得以在现代化的背景下焕发出新的活力。这些类型电影既满足了观众的娱乐需求,又传承和发扬了中国的文化传统,使电影成为文化传播的重要载体。还有一种反映社会伦理的影片,虽然是以娱乐为主要目标,但也承担了重要的道德教化功能。通过描绘家庭、婚姻、阶级差异等现实问题,电影传递了特定的价值观念。家庭伦理片不仅展示了家庭内部的情感纠葛,还通过故事情节强调了家庭责任感、孝道和对社会变迁的反思。这种叙事与文化娱乐的融合,使得电影不仅仅是一种消遣形式,更成为社会价值观念传播的重要途径。在娱乐观众的同时,电影通过影像叙事来教化社会,引导观众对道德、家庭和社会责任的关注。这种文化娱乐和价值引导相结合的特点,帮助中国电影在类型化的道路上走出了具有本土文化特色的发展路径。

第五,新文化运动的推动。新文化运动带来了对传统思想的深刻批

判以及对新文化的强烈呼唤。在这一背景下,电影迅速成为新文化传播的重要载体,电影的内容和类型也因此变得更加丰富和多样。知识分子通过电影这一媒介,推动创作更加关注社会现实和人道主义问题的作品,特别是在都市片和家庭伦理片中,创作者揭示和反思了社会中的不公、家庭矛盾、阶级差异等问题。影片不再仅仅是娱乐工具,它们承载着对社会现实的批判和对现代思想的探索。与此同时,文化思想的多元化也为电影创作提供了宽松的环境。在这一时期,中国社会的思想呈现出多元化的趋势,传统文化与现代思潮、新文化之间的碰撞带来了丰富的文化土壤。电影制作人也受到了这种思想氛围的影响,开始尝试探索更多样化的电影表达形式。

第二节 上海电影的主要类型

20世纪20年代开始,上海电影开始出现众多类型片。总的来看,主要有以下几类。

(一) 社会伦理片

20世纪二三十年代的中国,确实是一个文化极为丰富的时代。在这一时期,世界各国的文艺思潮大量涌入中国,对中国的文化和艺术产生了深远的影响。彼时,挪威戏剧家易卜生的社会问题剧在中国开始流行,他的作品如《社会支柱》《玩偶之家》《群鬼》《人民公敌》等,用现实主义方法描写现实生活,揭露了社会的虚伪和荒谬,对中国传统戏曲产生了挑战和影响。

在文明戏的创作中,出现了不同流派,它们各具特色,反映了当时社会的多元性和复杂性。其中包括宣传旧民主主义革命、反映辛亥革命前后政治与社会问题的"宣传剧派",受西方现实主义剧作影响较深的"艺术剧派",以及以家庭生活与伦理关系为题材的"家庭剧派"。这些流派的代

表人物,如郑正秋、汪优游、郑鹧鸪等,后来逐渐进入电影界,成为中国电影的开创性人物。尤其是郑正秋,他不仅在电影创作方面展现出卓越才华,还积极培养电影人才。1922年,明星影戏学校成立,郑正秋任校长,这是中国第一所培养电影专门人才的机构,为中国电影事业的后继发展做出了重要贡献。

在这一时期,电影界积极响应抗日救国的呼声,推动抗日宣传。1936年1月,上海电影界救国会的成立,以及随后"国防电影"口号的提出,都体现了电影界在抗日救国运动中的积极作用。这些电影作品不仅反映了反帝反封建的民主主义和现实主义倾向,强调社会问题的揭露与批判,同时也受到了时代环境和社会条件的限制,带有改良主义色彩。

总的来说,20世纪二三十年代的中国电影和戏剧界,不仅在艺术上追求创新,也在社会和政治上发挥了重要作用,通过电影和戏剧传递了抗日救国的信息,激发了民众的爱国情绪,同时也推动了中国文艺的现代化进程。

在社会伦理片中,有关两代人的遗产纠纷是最常见的题材,这类影片通过家庭内部的冲突反映了更广泛的社会矛盾,构建了中国早期电影的一种独特叙事模式。例如,《孤儿救祖记》讲述了因争夺财产继承权而引发的家庭纠纷,是中国早期电影人通过影像表达传统道德规范和伦常秩序的代表作品之一。影片以复杂的家庭关系为切入点,探讨了财产纠纷对亲情与家庭和谐的破坏。同样以遗产纷争为主题的还有《遗产毒》,该片呈现了富商父亲遗产分配不均所引发的兄弟争斗悲剧,揭示了财富分配对家庭伦理的冲击。在影片《好哥哥》中,克廷三兄弟为争夺陆氏遗产不惜利用大宝谋害绍裘,展现了亲情在利益面前的脆弱与扭曲。此外,改编自《苦儿流浪记》的《小朋友》同样讲述了弟弟篡夺哥哥财产的故事。这些影片通过对家庭纠纷的刻画,不仅反映了社会现实中的财产矛盾,也在一定程度上呼吁观众关注传统道德和家庭伦理的重要性。

由此可见,遗产纠纷这一主题在这些早期社会片中频繁出现,成为表现家庭伦理冲突的重要切入点。这些影片通过家庭内部的整合与分裂,

揭示了更为广泛的社会问题。正如有论者指出，父母与子女的矛盾关系在影片中被夸大，成为整个社会问题的象征。如果家庭内部的整合失败，便会引发一种社会危机感，而家庭则成为承担这些危机和冲突的核心场所。家不仅是个体情感和社会责任的聚集点，也是社会矛盾的一面镜子。通过家庭危机的表现，影片不仅揭示了个人之间的冲突，也折射了当时社会中的阶级、权力和道德问题。

一般来说，这种影片往往通过家庭内部的冲突揭示社会矛盾，再通过家庭的最终和解体现出社会秩序的恢复。这种大团圆结尾的设定，不仅符合观众的心理期待，也试图通过影片传达某种社会安定与和谐的理想。然而，家庭危机的反复出现和最终的化解，实质上是对当时社会矛盾的一种回应与隐喻。影片中的家庭不仅是私人的生活空间，更是社会矛盾的缩影。家庭危机成为社会黑暗和不公的集中体现，电影通过这些故事传达出对社会风气的批判和对正义的呼唤。因此，社会伦理片的社会价值体现在它们移风易俗、针砭时弊的功能上。这类影片关注现实，通过家庭故事对社会的黑暗面进行发抒，促使观众反思家庭与社会的关系。

在社会伦理片类型的电影中，涌现了许多优秀的作品。这类影片通过关注家庭伦理、社会矛盾和情感冲突，表达了对当时社会问题的深刻反思和批判。例如，《冯大少爷》讲述了家族财产争夺中的阴谋与亲情的背离，展现了家庭内部的权力斗争如何影响人性；《卫女士的职业》则聚焦于女性在家庭与社会中的双重身份，描绘了她们在旧社会环境中争取独立与尊严的艰难历程；《摘星之女》通过女性命运的变迁，探讨了阶级矛盾和婚姻中的不平等，揭示了在传统社会中，女性为争取自我价值而付出的代价；《弃妇》则是一部极具社会批判性的作品，深刻表现了因婚姻破裂而遭受社会冷遇的女性的悲惨遭遇，控诉了旧时代对女性的苛刻束缚；《伪君子》则通过一个道貌岸然的角色形象，揭露了上流社会中的虚伪与腐化，讽刺了那些口头宣扬美德，实则追逐利益的人物；《不堪回首》通过回忆与现实的交织，展示了家庭与社会的双重压迫，探讨了人们在复杂社会环境中的精神挣扎；《难为了妹妹》则聚焦于兄弟姐妹之间的情感与责任，展现

了在家庭破碎的背景下,女性角色如何在艰难环境中坚守家庭纽带;《玉洁冰清》通过女性的自我牺牲和坚守,表达了对贞洁观念的挑战与重新审视,呼吁社会对女性个体价值的尊重;《天涯歌女》则是一部经典的爱情与社会片,既有对封建家庭的批判,也展现了社会底层人民在苦难中的坚韧与抗争。影片通过人物的命运变迁,反映了社会的动荡与不平,歌颂了人性的光辉与对自由的追求。

这些影片不仅在当时获得了广泛的社会关注与讨论,也为中国早期电影的发展奠定了坚实的基础。它们通过多样化的叙事方式和深刻的社会批判,成为这一时期电影文化的重要组成部分,至今仍具有深远的影响力。

(二)侦探破案片

欧美电影对中国早期电影的影响,首先体现在侦探破案片上。当时传入我国的外国电影以侦探片为主,例如,法国的侦探片,如聂克·脱温的《假珠宝》和《秘密外交》,以及英国的福尔摩斯系列侦探片,如《盗血书》《劫女暗杀》和《悬崖撒手》等,都是在那个时期传入中国的,这些影片通过奇妙的机关设计、悬念丛生的剧情吸引了大量观众。1914—1921年期间,美国侦探片大量传入中国,并在中国电影市场极为盛行。这些影片以其情节离奇、结构诡谲、机关险恶和打斗凶狠等特点,深受中国观众的喜爱。美国女演员贝蒂·赫顿主演的《宝莲历险记》不仅在美国本土受到欢迎,传入上海后也极受追捧,成为中国观众心目中的经典之作。"宝莲"一角深受观众喜爱,以至于许多观众将"宝莲"作为外国女星的通称,这反映了该类侦探片在中国的巨大影响力。

美国侦探片凭借其丰富的镜头语言、巧妙的机关设计和曲折离奇的情节铺排,迅速在中国电影市场上占据了一席之地。尽管有些侦探片因为过于诡计多端、故意设置谜团等被指责为"有意诲盗",对社会风气造成了负面影响,但仍不乏电影公司争相模仿和仿制。

1920年,商务印书馆活动影戏部出品的侦探片《车中盗》开启了中国

侦探片的摄制先河,标志着中国电影在叙事题材和商业模式上的重要转折。而这一变化不仅仅是电影工业技术的提升,更是社会现实在电影文化中的反映。

1920年震惊上海滩的"阎瑞生案"成为这一时期电影创作的灵感来源之一。阎瑞生案是一起震惊社会的案件,罪犯阎瑞生谋害了妓女王莲英,并在自供时称其杀人手法是受到美国侦探片的启发。这一案件的报道和讨论,不仅在报纸上广泛传播,也迅速被改编成各种戏剧上演,如《莲英劫》《莲英被难记》等。电影《阎瑞生》是由陈寿芝、邵鹏等人联合筹备,并与商务印书馆影戏部合作拍摄。这部影片不仅再现了谋杀案的细节,还融入了阎瑞生生前的"秘闻",深度迎合了当时观众对猎奇和窥私的心理需求。1921年7月1日,电影《阎瑞生》上映。这部影片票价非常高,但在开映前包厢和池座已被预定一空,首日票房收入高达1300余元,随后连续上映一星期,共计收入4 000余元。这一成功显示了中国电影从短片过渡到长故事片的巨大潜力,也标志着中国电影商业化的进程开始步入正轨。

《阎瑞生》的成功引发了仿制潮流,随后,1922年明星影片公司根据上海的另一起真实案件拍摄了《张欣生》。该片由郑正秋编剧,取材于一起谋财弑父案,影片通过对现实的再现和巧妙的艺术处理,不仅延续了《阎瑞生》的商业成功,更在思想性和艺术性上有所提升。《张欣生》成功吸引了大量观众,开映仅一周便收获了6 683元的票房。

当时较有名气的侦探片还有《就是我》。该片取材自西班牙侦探小说《火里罪人》,这部电影的故事情节围绕一位经验丰富的老侦探展开,他的小儿子被错误地指控为凶手,而真正的罪犯是他所信任的助手。这部影片展现了错综复杂的案件和紧张的情节推进,在当时引起了广泛的关注。此外,同期还出现了其他一系列影响力较大的侦探片,例如《女侦探》《五十五号侦探》《侠女救夫人》《窗上人影》《侦探血》《万丈魔》《三哑奇闻》和《中国第一大侦探》。这些影片大多以侦探破案、正邪较量为主题,将现代侦探技巧与中国传统侠义精神相结合,深受观众喜爱。

这些侦探片不仅借鉴了欧美电影的叙事模式和拍摄手法,还结合了中国观众的文化背景和需求,成功将侦探题材本土化,丰富了中国早期电影的类型结构。在这个过程中,中国的电影制片人不断摸索创新,使得侦探片在 20 世纪 20 年代成为中国电影市场上重要的电影类型之一。

(三)爱情片

1922 年的冬天,电影《赖婚》在中国上映,迅速引起了观众的广泛关注。这部影片的背景设定在新英格兰,讲述了乡村女孩安娜的悲惨遭遇。她是一个淳朴的乡下姑娘,但在一场精心策划的婚姻骗局中被李诺斯欺骗,带着对爱情的幻想,结果却陷入痛苦之中。安娜经历了种种磨难,包括她私生子的夭折,整个故事充满了女性在男权社会中所面临的悲惨命运。然而,在最绝望的时刻,安娜在冬季风雪中依然没有彻底失去希望,影片结尾带有一种微弱的希望的光辉。这部电影在中国上映时,正处于五四运动后的思想变革时期,电影《赖婚》反映出婚姻与女性命运的困境,这些与中国社会的封建婚姻制度及男女不平等状况有着强烈的共鸣。影片中的安娜象征了那些争取爱情自由和自我解放的女性,因此在中国引发了巨大的轰动和社会讨论,尤其是对传统婚姻观念的反思和挑战。通过影片,观众不仅看到了西方的爱情故事,还透过安娜的遭遇反观自身面临的社会问题。这部作品引发了观众对婚姻自由和女性独立的关注和讨论。

1919 年上映的美国电影《残花泪》也引起了广泛关注。这部影片描绘了不同民族、种族之间的爱情故事,揭示了社会底层女性在男权统治下的悲惨命运。影片中的女性角色不断被男权社会摧残,直到精神崩溃,这一情节让观众很容易联想到鲁迅在《祝福》中描绘的祥林嫂,她同样是在封建礼教的压迫下被摧毁的人物。这种揭露底层女性痛苦的叙事,结合当时中国社会的现实,表达了对封建礼教和男权统治的批判。

欧美爱情电影在这一时期对中国爱情片的发展起到了直接的推动作用。许多早期中国爱情片汲取了西方电影叙事的元素,尤其是在描绘情

感和社会矛盾方面。这种文化交融使得中国早期爱情片在题材和表现手法上与鸳鸯蝴蝶派小说和文明戏相结合,形成了独特的"海派"风格。

在这样的背景下,由但杜宇指导的《海誓》就成为中国首部爱情片,影片的故事情节围绕福珠和穷画师周选青的爱情展开,两人因爱订立了婚约,发誓如果违背誓言将投海自尽。然而,福珠被有钱的表兄引诱,违背了她的誓言,在婚礼上突然意识到自己的错误,于是逃离教堂,试图挽回她与画师的感情。尽管画师最初拒绝了她,但最终在她即将投海自尽时将她救起,二人终成眷属。

这部电影不仅是中国早期电影市场的一次重要创新,也确立了国产爱情片的叙事模式和制作标准。作为一部爱情长片,《海誓》通过描写男女之间的爱情誓言,触及了当时社会对婚姻、爱情忠诚等问题的讨论。同时,影片拍摄时采取高标准,包括精心搭建的拍摄场景和较高的耗片比例,反映出制片人对影片品质的极高要求。影片经历了多次试映和修改,最终在1921年正式公映,收获了大量知识分子观众的关注和喜爱。这些观众对演员的表演、导演的创作手法以及剧本的思想内涵有较高要求,《海誓》的成功证明了这类爱情题材电影在当时文化层次较高的群体中具有广泛的吸引力。

后来,但杜宇又指导了新片《古井重波记》,这是一部经典爱情悲剧电影,讲述了陆娇娜这个命运多舛的女人在爱情和亲情中挣扎的故事。影片情节围绕陆娇娜与情人私奔成婚的经历展开。她早年失去了丈夫,并在丈夫的临终嘱托下,隐瞒与儿子的母子关系,以姐弟相称,尽心照顾儿子福培。然而,这段情感的秘密和责任感吸引了李克希的同情与敬重。但最终,因房东胡特的恶意陷害,李克希和福培惨遭杀害,陆娇娜心碎不已,却仍坚强地殓葬了他们,独自守志而终。影片通过复杂的情节设计,将爱情、亲情和宿命交织在一起。这部电影不仅因其精巧的剧情和演员的出色表现而广受喜爱,还因其充满情感张力的悲剧氛围受到了极高的社会关注。影片的布景和光线处理均体现出中国早期电影制作的精良工艺,展示了丰富的视觉美感。影片自1923年5月在上海恩派亚大戏院上

映后,迅速引发观众热潮。上映期间,每场座无虚席,甚至有观众提前几个小时排队购票,充分反映了该片的影响力和受欢迎程度。

除了上述电影之外,这时期还有反映小资产阶级的无力感,突出个人在面对社会压迫时的无助与悲伤(这种情绪也反映了当时社会对现实的妥协和无奈)的影片如《爱情的玩物》《不堪回首》等;反映贫富差距,讲述贫穷男女与富家子女结合的故事的影片如《玉洁冰清》《富人之女》等;揭露假借自由恋爱进行欺诈的罪行的影片如《上海花》《透明的上海》等;还有大胆探讨性压抑、道德与欲望的矛盾的影片如《忏悔》《一个红蛋》等。

(四) 武侠片

武侠片在中国电影史上具有深远的影响力,但它的起源与美国侦探片有着紧密联系。最早的武侠片可追溯到1920年商务印书馆活动影戏部拍摄的《车中盗》,这部影片改编自美国的侦探小说《焦头烂额》,讲述了两个出狱不久的强盗,因为没钱又重操旧业,最终被机智的侦探捉拿归案的故事。影片中包含了追逐打斗的场面,以及路见不平、拔刀相助的勇士形象,在中国电影界掀起了武打片的热潮,因此被认为是中国早期武侠片的启蒙作品之一。虽然该片本质上是一部侦探片,但它的内容包含了大量的动作元素,为后来的武侠电影提供了早期模板和灵感。

到了1927年,友谊影片公司推出《儿女英雄》,影片讲述了虬马欲杀安骥,在去安府的途中路过白云寺,虬与寺中老尼早已相识。老尼熟知安之妻十三妹的厉害,劝虬去请黄勇一同帮忙杀安。虬与黄一前一后,相互配合,将十三妹引开,成功地将安掳去,置于白云寺中。十三妹赶到寺中,在寺内大闹一场,官兵也正好来了,遂将恶人一网打尽。这部影片将武侠英雄的故事和武打场面结合在一起,正式确立了中国武侠电影的类型。

1928年上映的《火烧红莲寺》成为中国武侠电影发展的重要里程碑。该片由著名导演张石川执导,改编自平江不肖生的小说《江湖奇侠传》,讲述了昆仑派弟子陆小青在红莲古寺借宿时,发现了寺庙中鬼影拜佛的诡异现象,进而揭开了红莲古寺的秘密。陆小青拒绝了寺中知客僧让他受

戒为僧的威胁,得到了侠士柳迟的帮助,并在逃跑途中解救了被红莲寺劫持的军官赵振武。最终,陆小青、柳迟与女侠甘联珠联手与红莲寺寺主常德庆展开了一场激战并战胜了寺主。

　　影片通过英雄打斗与武侠情节的设置,凸显了正邪对抗的紧张氛围。故事主线和人物设定大多来自《江湖奇侠传》第七十三至七十九回的内容。原著小说中的复杂人物关系和情节线索在电影中被简化,例如将原小说中的崆峒派高手常德庆改编为红莲寺的寺主,这样的处理不仅使叙事更为紧凑,还增强了红莲寺作为核心冲突的中心位置,从而有效提升了戏剧冲突的效果。《火烧红莲寺》于1928年5月在上海中央大戏院首映,三年之内连拍18集,红遍大江南北。影片通过激烈的打斗场面、奇幻的神怪情节,以及正邪对抗的叙事结构,满足了当时观众对刺激、冒险和正义的追求,迅速风靡全国。它不仅为当时低迷的国产电影市场注入了新的活力,还奠定了中国武侠电影的基本类型框架。

　　《火烧红莲寺》不仅奠定了张石川在中国电影史上的地位,还激发了他继续开拓武侠题材的决心。续集的筹备和制作成为他进一步深耕这一领域的关键步骤。在创作续集时,张石川摆脱了对原著《江湖奇侠传》的依赖,凭借自己的艺术构想大胆创新,将影片从传统的武侠叙事转向充满奇幻色彩的神怪世界。在续集中,张石川通过引入奇幻元素和新奇的场景设计,极大地丰富了影片的视觉体验。续集中最为引人注目的部分,便是他精心设计的神怪场面:口吐剑光、掌心生雷、腾云驾雾等特技场面成为观众热议的焦点。这些超现实的打斗场景不仅增加了影片的娱乐性,也展现了中国武侠电影在技术和叙事上的大胆探索与创新。

　　张石川这种独具特色的艺术手法,巧妙地迎合了当时观众对武侠题材的喜好,也让影片在市场上取得了巨大成功。影片通过这种虚实结合的表现手法,不仅为武侠片注入了新的活力,还开创了中国武侠神怪电影的先河。《火烧红莲寺》系列三年内拍摄18集,掀起了中国电影史上第一次神怪武侠片热潮。许多制作公司纷纷效仿,继续沿用"火烧"的名称,拍摄了大量衍生题材的电影,例如《火烧平阳城》《火烧七星楼》《火烧刁家

庄》《火烧九龙山》《火烧灵隐寺》等作品接连登上银幕,延续了这一类型的市场热度。

在20世纪20年代末和30年代初,由于观众对奇幻与冒险题材的强烈兴趣,武侠神怪片迅速崛起,成为中国电影市场的重要类型。如《荒江女侠》讲述了一位孤身行侠仗义的女侠,她在荒山中惩恶扬善,行走江湖。这部片子结合了武侠和神怪元素,展现了主人公在荒野中与各种邪恶势力斗争的精彩场面;《关东大侠》则是一个系列片,主要描写了一位身怀绝技的大侠在东北关东地区行侠仗义的故事,此类影片通过紧张的打斗场面、神秘的机关设计以及英雄主义的主题,深受当时观众的喜爱,尤其是在北方地区有广泛影响;《女镖师》突出女性的武侠形象,展示了一位勇敢的女镖师如何在充满危险的江湖中保护镖银的故事,打破了以往武侠片中男性为主导的局面,增强了女性观众的共鸣;《红侠》则是一部独特的影片,融合了女性意识觉醒和武侠精神。

武侠片在20世纪30年代中期暴露出了显著的不足,集中表现在过度依赖神怪元素与商业化倾向,逐渐失去了早期的社会功能与文化深度。

首先,神怪元素的大量融入掩盖了武侠片除暴安良、替天行道的民本思想。以《火烧红莲寺》为例,前几集还在讲述正邪对抗、侠士打斗的传统武侠故事,但到了续集,影片更多的是依赖不可思议的神力,如"口吐剑光"与"飞剑取敌首"等情节,脱离了社会现实的批判,转向对神秘力量的依赖。武侠片逐渐从反映社会现实的工具蜕变为追求视觉刺激的娱乐工具。

其次,过度强调视觉特效,使得叙事结构单薄,人物情感描写浅薄。诸如《火烧七星楼》《荒江女侠》《女镖师》等系列片,虽以打斗和神怪场面为主打,但缺乏深入的叙事逻辑和人物性格发展。这种过度商业化的制作取向,导致影片内容陷入模式化,故事情节和人物设定高度重复,无法带来新的观影体验。

最后,影片中的封建迷信思想,如因果轮回、神力拯救等,甚至引发观众的迷信行为,进而产生不良的社会影响。以《火烧红莲寺》为例,影片中

的神奇场景引发了社会上的膜拜现象,影院中甚至有人对影片中的神奇角色进行祭拜。这种现象不仅削弱了影片的教育功能,也引发了社会舆论的批评。观众从电影中汲取了错误的价值观,影片的社会影响力和教育功能因此被极大削弱。

武侠片的种种局限性最终导致神怪武侠片的文化影响力迅速下降,并被更具思想深度和现实意义的影片所取代。武侠片虽然通过神怪元素带来了一时的市场成功,但长期来看,它丧失了与社会现实的联结,逐渐走向衰落。

(五) 喜剧片

中国早期喜剧电影的发展可以追溯到电影刚进入中国的时期。1913年,短故事片《难夫难妻》成为中国首部喜剧影片,标志着喜剧电影的萌芽。此后,张石川成为早期中国喜剧电影的代表人物之一,他在1910—1920年代执导了多部具有代表性的喜剧片,如《活无常》《五福临门》《打城隍》《脚踏车闯祸》等,这些作品通过诙谐的情节、夸张的表演和戏剧化的设置,迅速赢得了观众的喜爱。此外,商务印书馆活动影戏部在1919年后拍摄了一系列的喜剧片,大约有16部之多,包含《死好赌》《猛回头》等作品,这些影片严格来说应该叫"滑稽片",主要创作特点是通过人物的性格缺陷、反常规的行为以及夸张的肢体动作来制造笑料,侧重"滑稽诙谐"的效果。尽管早期滑稽片为观众带来了不少笑料,但其形式相对单调,往往依赖简单的情节和夸张的肢体表演来制造喜剧效果。影片的长度也较为有限,通常只有一到两本胶片,最长的影片也不过半小时左右。这种简短的形式在内容和艺术价值上显得稚嫩,尚难言具备深刻的意义。然而,当时的观众对电影的要求并不高,只要影片滑稽搞笑,便能赢得他们的青睐。这时的滑稽片在内容上显得较为浅薄,更多是为了引发观众的笑声,而缺乏严肃的艺术探讨。

尽管如此,滑稽片在中国电影史上仍具有不可忽视的意义。它不仅成为中国早期喜剧的源头,还在默片时代的视觉语言上进行了许多探索,

尤其是在如何通过肢体语言和场景设计制造笑料方面取得了突破。滑稽片在早期商业电影的发展中也扮演了重要角色,为中国电影的类型化和商业化提供了宝贵的经验与发展空间。

此外,滑稽片作为电影类型的尝试,为日后的中国喜剧电影奠定了基础。它逐渐建立起与观众的稳定关系,成为吸引大众的一种电影类型。这种类型虽然简单,但却弥补了当时先锋电影运动的缺乏,使得中国电影工业有了更多的尝试和突破的机会。这种探索为后来中国电影的进一步发展,尤其是类型片的形成打下了重要基础。

到了20世纪20年代,中国的喜剧电影受到了好莱坞喜剧风格的明显影响,尤其是通过动作和滑稽场面制造笑料。美国好莱坞的影响不仅体现在技术和叙事手法上,还表现在电影类型的多样化上。中国的电影人借鉴了这些风格,并结合本土的文化特点,开始创作具有中国特色的喜剧电影。民间传说和改良戏剧也成为创作源泉,这些题材带有浓厚的本土文化特色和幽默元素,吸引了大量观众,如《劳工之爱情》就是其中的代表作之一。

《劳工之爱情》是中国现存最早的一部完整的故事短片,由张石川导演,郑正秋编剧,明星影片公司出品于1922年。这部影片不仅是中国电影史上的重要里程碑,也是早期中国喜剧电影的代表作之一。影片的故事发生在20世纪20年代的上海,讲述了郑木匠和祝郎中的女儿祝小姐之间的爱情故事。郑木匠为了赢得祝小姐的芳心,采取了一系列机智而诙谐的手段。他利用自己的木工技艺,在家中楼梯上安装了一个机关,使得从楼上全夜俱乐部出来的赌徒们纷纷滑倒跌伤,从而使得祝郎中的诊所生意兴隆。最终,祝郎中答应了郑木匠的求婚。

《劳工之爱情》的喜剧效果主要来自演员夸张的表演和滑稽的情节设计。影片中的打斗场面和追逐戏,以及郑木匠为了爱情所施展的种种计谋,都充满了幽默感。这部电影在当时获得了巨大的成功,并且在今天仍然具有一定的观赏价值和历史意义。此外,影片在一定程度上受到了五四运动的影响,展现了新文化运动中对自由恋爱的倡导。与传统的婚恋观念相比,影片中的男女主人公之间的爱情更加自由和浪漫,体现了新时

代的思想潮流。另外,在电影《劳工之爱情》中,交叉蒙太奇、叠印和主观镜头等电影技巧的运用,显示出中国电影人在本土化过程中对西方电影技术的吸收和创新。这部电影不仅在叙事结构上展示了对社会现实的反映,还在电影语言上进行了艺术探索,初步形成了中国民族喜剧的影像风格。

随着电影艺术的发展,中国早期的滑稽短片逐渐发展成大型风俗喜剧,带动了这一类型电影的规模化制作。滑稽片早期依赖夸张的肢体动作和简单的情景制造笑料,但随着电影艺术的演进,逐渐演变成以特定滑稽角色为核心的叙事结构,形成了独具特色的情景喜剧。1934年起,滑稽喜剧电影在中国进入大规模制作阶段,邵醉翁导演的《王先生》系列就是这一时期的代表作品之一。《王先生》系列影片塑造了一个典型的小市民角色"王先生",通过描绘他的日常琐事和闹剧,反映了当时上海市井小人物的生活百态。影片通过王先生在追求女性、家庭生活中的小摩擦,与女儿的互动,以及各种小意外等荒诞情景营造笑料,这不仅带有强烈的滑稽喜剧元素,还深刻揭示了市民生活中的小困境和滑稽境遇。王先生这一角色具备普遍的市井文化特征,通过他平凡生活中的喜剧化表现,影片捕捉到了上海小市民的真实心态和日常困扰,深受观众喜爱。

这一系列电影的成功,推动了更多此类影片的出现,包括后续的《王先生的秘密》《王先生过年》等衍生作品,甚至其他滑稽角色电影如《化身姑娘》系列的诞生。这些影片逐步摆脱了早期滑稽片中依赖夸张动作的简单套路,形成了更为复杂的情节和叙事结构,结合社会现实和市民生活创造出更加成熟的情景喜剧类型。

到了20世纪30年代,中国的喜剧电影仍延续早期喜剧短片的风格。如电影《如此英雄》,围绕着小市民生活中的"英雄"行为,通过夸张的表现手法,展现了平凡人在日常生活中无意成为"英雄"的场景。电影《拼命》围绕主人公在面对生活压力时的"拼命"表现,特别是当小人物为了生存和爱情不惜付出一切时的举动而展开。电影《好好先生》的主人公是一位典型的"老好人",总是为了取悦他人而过度委曲求全。影片通过他屡次

因过度迎合他人而陷入尴尬或困境的场景来制造喜剧效果,讽刺了当时社会中"好好先生"过度迁就的现象。《鸡鸭夫妻》这部电影通过一对夫妻的日常生活和争吵,展现了当时小市民阶层的家庭琐事。影片通过夫妻间的对话、误会和小打小闹,讽刺了生活中的小矛盾,并以滑稽的方式展现了夫妻关系中的爱与恨。这些影片大多以夸张的肢体动作、滑稽场景和闹剧桥段为主要喜剧手段,充分展现了早期喜剧中对好莱坞动作喜剧的模仿和本土化改造。

这一时期的中国喜剧电影也开始逐渐向更加成熟的叙事模式转变。这些影片不仅关注简单的打闹情节,还开始融入更多对社会现实的反映。例如,《到上海去》描绘了乡村青年为了追寻梦想而前往大城市上海,在这个过程中遇到的种种挫折与幽默的情景。这类影片往往通过喜剧的形式展现普通市民的生活困境,带有一定的社会批判性。

在此背景下,导演和编剧逐渐开始探索如何通过更复杂的故事结构和人物关系来增强喜剧效果。例如,《好好先生》在延续打闹滑稽的同时,通过人物的性格冲突和生活困境来制造幽默,让观众在笑声中感受到对现实生活的反思。喜剧片的叙事开始不仅仅依赖夸张的动作和情境,而是通过角色的发展与情节的推进,逐步形成更加完整的情景喜剧类型。

第三节 结 语

20世纪20—30年代,上海的类型电影对后世中国电影的发展产生了深远的影响。这个时期的上海作为中国电影的中心,见证了多个类型电影的兴盛,包括社会伦理片、爱情片、武侠片以及喜剧片。这些类型电影的繁荣,不仅奠定了中国电影的类型基础,还为后世电影的叙事、题材和风格奠定了许多传统,带来了持久的影响。

首先是为后来的中国类型电影的发展打下基础。20世纪20—30年代的电影产业通过不断创新与引进国外电影技术,发展出适合本土市场的类

型电影,特别是古装片和武侠片。武侠片在此期间初步确立了其讲述侠义精神、民间英雄主义的叙事模式,如《火烧红莲寺》等影片,不仅掀起了观众的观影热潮,还为之后的武侠电影奠定了基本框架。神怪元素的加入丰富了武侠电影的视觉表现力,为后来的奇幻、动作片开辟了先河。这些类型电影的成功还强化了电影制作中对市场需求的关注,即以观众喜爱为核心进行电影类型的生产。无论是古装片、武侠片还是滑稽片,这些类型电影通过对本土文化和西方电影风格的融合,确立了中国电影独特的叙事传统。

其次是对电影视觉与叙事手法的创新。这段时间的上海类型电影在视觉效果和叙事技巧上做了大量的创新探索。通过引入好莱坞电影中的打闹喜剧手法和视觉特效,上海电影人掌握了先进的电影语言。例如,《劳工之爱情》运用了交叉蒙太奇、叠印、主观镜头等电影技法,展示了中国电影人对西方电影语言的吸收与本土化发展。这些早期的尝试对后世电影的拍摄技巧、镜头语言和叙事结构产生了持续的影响。一些滑稽片和风俗喜剧片对市井小人物的刻画,以及对社会现实的关注,也影响了中国后来的社会题材电影。像《王先生》系列电影通过幽默和讽刺的手法反映了普通市民的生活百态,奠定了中国都市喜剧片的基础,这种风格后来在中国的都市喜剧和电视剧中得以广泛运用。

最后就是传统文化内涵的延续与发展。上海类型电影不仅在技术与商业模式上影响了后世,更在文化层面上为中国电影提供了丰厚的遗产。无论是武侠片中的侠义精神,还是滑稽片中的社会讽刺,这些文化元素都在之后的中国电影中得以延续和发扬。例如,20世纪80—90年代的香港武侠片,如《笑傲江湖》《黄飞鸿》系列,深受30年代武侠电影的影响。

总之,上海20—30年代的类型电影通过对市场需求的精准适应、叙事与视觉技巧的不断创新,以及对电影商业化的探索,对中国电影产业的发展产生了深远的影响。这一时期不仅奠定了中国类型电影的基础,还为后世电影人提供了可供借鉴和发展的文化传统与产业模式。从早期的滑稽片到武侠片,上海电影在类型上的多元化探索,为日后中国电影在技术、叙事和市场策略上的发展指明了方向。

第五章

天一影片公司
——20世纪上海电影发展的标本

第一节　天一影片公司的创立

谈到民国时期的上海电影公司,天一影片公司(以下简称天一公司)无疑是其中最具实力的企业之一。作为中国电影史上的一个重要存在,天一公司不仅在上海电影界占据了重要地位,还在上海与香港这两座电影重镇之间架起了一座重要的桥梁。上海和香港分别是中国电影史上的两个关键城市,上海是中国早期电影工业的发源地,而香港则逐渐成为华语电影的全球中心。天一公司在这两地电影产业的演变过程中,发挥了不可替代的作用。

从天一公司的创立到后来邵氏影视帝国的崛起,这一系列的发展历程无疑是中国电影百年历史的见证。特别是天一公司,自1925年创立伊始,至1937年离开上海迁往香港,它不仅是中国电影史上的一个重要里程碑,更是上海电影黄金时代的亲历者和推动者。

20世纪初,在浙江宁波有一个名门望族,其主人名叫邵行银,号玉轩。邵玉轩在上海经营了一家染料行,凭借卓越的经营能力,生意十分兴隆,积累了相当的财富。邵玉轩共有五个儿子和三个女儿,其中有四个儿子先后涉足中国影视业,并在各自的领域取得了卓越的成就。长子邵同章,字仁杰,后号醉翁,是家族中最早进入影视行业的人,创办了天一公司,为中国早期电影事业的发展做出了重要贡献。邵同章以其卓越的商业眼光和管理才能,带领天一公司在上海和香港两地取得了巨大成功。次子邵炳章,字仁棣,别号邨人,也在兄长的影响下进入了影视行业,为家族的影视事业发展起到了重要的辅助作用。三子邵初章,字仁枚,号山客,继承了家族的企业精神,在影视行业中也发挥了重要作用。他在影视制作和运营方面积累了丰富的经验,为家族的事业发展奠定了坚实的基础。最小的儿子邵仁楞,号逸夫,即后来广为人知的邵逸夫,更是家族中

的传奇人物。邵逸夫不仅延续了家族在影视业的成功,还将邵氏企业发展成了一个国际化的影视帝国,特别是在香港电影和电视行业中的地位举足轻重。

邵醉翁,邵氏家族的长子,在1914年以优异的成绩从上海神州大学毕业后,先后担任了银行法律顾问和经理等职务,并与他人合伙经营商号,积累了相当的财富。然而,邵醉翁最终走上电影之路,源于他对话剧和电影的浓厚兴趣,以及几次重要的机遇。邵醉翁非常喜欢话剧和电影,当时上海法租界内有一个名为"笑舞台"的剧场,那里经常上演各种各样的娱乐节目,包括传统的京剧、有趣的杂耍、吸引人的弹词,以及当时最为新潮的无声电影。这个剧场吸引了邵醉翁的注意,当他得知剧场老板有意转手时,便果断决定接手笑舞台。这一举动不仅满足了他对表演艺术的兴趣,也为他提供了一个近距离了解上海电影生态的机会,逐步开启了他在电影行业的探索之路。另一个促使邵醉翁走上电影道路的重要原因是他与著名导演张石川之间的一次合作。当时,张石川正筹拍影片《孤儿救祖记》,但由于资金不足,拍摄到一半就不得不停了。为了筹集拍摄资金,张石川向邵醉翁寻求帮助。邵醉翁慷慨解囊,借出四千两银子,支持张石川完成了这部影片的制作。影片上映后引起了全国轰动,观众反响热烈,不仅为影片赢得了巨大的票房收益,也奠定了明星影片公司在中国电影界的地位。张石川凭借这部影片一举成名,而邵醉翁的资助更是成为这段电影历史中的重要一笔,促成了中国早期电影业的一次重要突破。这两次接触娱乐业的经历——笑舞台的收购和对《孤儿救祖记》的投资——都取得了丰厚的回报,使邵醉翁深刻认识到电影行业的潜力和前景。这些成功的经验坚定了他创立电影公司、投身电影业的信念。在之后的岁月里,邵醉翁凭借着对电影的热爱和敏锐的商业头脑,创立了天一公司,开启了邵氏家族在中国电影业的辉煌篇章。邵醉翁的创业不仅为邵氏家族奠定了坚实的基础,也为中国早期电影的发展做出了重要贡献。

1925年,邵醉翁组织起笑舞台的文明戏演员,再斥资1万多银元,于上海横浜桥的一所小房子里创立了天一公司。天一公司得名"天一",寓

意为"天下第一",表达了邵醉翁在电影业开创一番事业的雄心壮志。邵醉翁在公司内担任总经理及导演的职务,总揽全部大权,二弟邵邨人负责管理公司的日常账务,也兼创作剧本,三弟邵仁枚负责最后的影片发行,而当时年纪尚小的邵逸夫主要是在公司学习摄影。这家天一公司完全由邵醉翁出资创立,除了演员之外,公司几乎所有的核心事务都由邵氏兄弟共同承担,展现了典型的家族经营模式。

家族企业的最大特点是兄弟几人各司其职,内部凝聚力强。邵氏兄弟四人分工明确,共同推动着公司的发展。邵醉翁凭借其卓越的领导才能,使公司始终保持着较高的凝聚力和稳定性,迅速在上海电影界崭露头角。天一公司的成功并非偶然,而是得益于邵醉翁的精明管理和家族成员的紧密合作。在经营策略上,天一公司与当时其他电影公司有着显著不同。比如,明星影片公司打造寓教于乐的"长片正剧",大中华百合影片公司则崇尚欧化风格,拍摄"文艺片"。而天一公司始终坚持"演绎民间故事"的拍片路线,这种风格也被称为"稗史片"路线。邵醉翁认为,民间故事和传说不仅能够引起观众的共鸣,还能有效地传递传统文化中的伦理道德和人文精神。因此,天一公司的电影大多取材于中国传统的民间文学和传说故事,力求通过影片展现中国本土文化的独特魅力。

天一公司的前两部电影《立地成佛》和《女侠李飞飞》便是采用这一风格的作品。这两部影片以民间故事为蓝本,融入了大量的中国传统文化元素,并通过生动的影像语言和丰富的情节设置,成功地吸引了观众的注意力。影片上映后,取得了非常好的市场反响,并为公司带来了可观的票房收入。这不仅为公司打响了知名度,也为邵醉翁积累了宝贵的电影制作经验。

看到上海市场的成功,邵醉翁决定进一步扩大影片的影响力。他派遣三弟邵仁枚带着这两部影片的拷贝前往南洋,开拓新加坡、马来西亚等地的市场。通过这种国际化的市场拓展策略,天一公司不仅进一步回收了电影资金,还成功打开了海外市场,为公司未来的发展铺平了道路。邵仁枚的市场开拓之行非常成功,《立地成佛》和《女侠李飞飞》在南洋市场

受到了当地华人观众的热烈欢迎。这一举措不仅扩展了公司的市场版图，还为日后天一公司在海外的发行和放映奠定了基础。

这两部影片的成功上映，不仅证明了天一公司的市场战略是正确的，也更加坚定了邵醉翁继续投身电影制作的决心。他看到了中国民间故事在电影市场上的巨大潜力，意识到这些故事能够打动人心，具有跨越文化和地域界限的普适性。因此，邵醉翁决心继续拍摄更多类似题材的影片，进一步巩固天一公司在中国电影市场的地位，同时拓展海外市场的份额。1929年，天一公司进行了又一次重要的扩充，重点在于吸纳更多的电影人才，特别是引进了一批在业内颇有名气的导演、摄影师和男女演员。这些新加入的专业人士带来了丰富的经验和新鲜的创意，为天一公司的进一步发展注入了新的活力。在这一时期，天一公司已经积累了相当的资本，财务状况稳健，拥有充裕的人力资源。公司不仅有邵氏兄弟的坚强领导，还有一支日益壮大的专业电影制作团队。这些因素的结合，使天一公司在默片时代达到了发展的顶峰。

在这个黄金时期，天一公司凭借其雄厚的资金和丰富的人才储备，持续推出了一系列高质量的影片，涵盖了从民间传说到历史题材的多种类型。这些影片无论在技术上还是在艺术上，都有了显著的提升，受到了观众的热烈欢迎。天一公司通过不断地创新和探索，稳步扩大其在电影市场的影响力，逐渐确立了在中国电影业中的领先地位。

邵醉翁成功的关键在于他的商业敏感度，他总能在第一时间敏锐地捕捉到商机。在20世纪30年代，他进行了两次重要的商业尝试。

第一次是对有声电影的尝试，这标志着天一公司在技术革新上的一次大胆突破。当时，大量美国好莱坞的有声影片涌入中国市场，迅速掀起了一股观看有声影片的热潮。有声电影因其新颖的视听体验，迅速吸引了大批观众的注意力，当时中国电影还都是默片，因此受到巨大的冲击。但是当时这些好莱坞影片没有汉语配音，英文对白一般观众难以理解，所以这股热潮很快就消退了。邵仁枚在开拓南洋市场的过程中，也敏锐地意识到了有声电影的巨大潜力，并向邵醉翁提出了拍摄有声片的建议。

邵醉翁以其一贯敏锐的商业嗅觉,意识到这一技术革新可能带来的商业机会,决定迅速展开有声影片的试制计划。他认为,尽早进入有声电影领域,将使天一公司在日益激烈的市场竞争中占得先机。为了确保制作高质量的有声电影,邵醉翁和邵仁枚不惜花费重金,从美国购入了当时最先进的"摩维通"(Movietone)有声电影系统。这一套新的录音设备在当时是非常先进的科技,能够提供清晰的声音效果,使影片的观赏性大大增强。使用这套新设备,邵醉翁拍摄了天一公司的第一部有声电影《歌场春色》。这部影片不仅采用了胶片录音技术,还融合了当时观众喜爱的歌曲和舞蹈元素,增强了影片的娱乐性和市场吸引力。《歌场春色》一经推出,就在上海的新光大戏院连续上映了十四天,赢得了观众的热烈反响和好评,为天一公司赚得了丰厚的票房收入。

第二次重要的尝试是拍摄粤语片。1932年,粤剧名家薛觉先与夫人唐雪卿在上海演出期间,顺道拜访了邵醉翁。这次会面不仅增进了彼此间的友谊,更为邵醉翁在电影创作上打开了一扇新的大门——拍摄粤剧声片。粤剧作为南方民众喜闻乐见的艺术形式,充满了地域特色和文化底蕴,而邵醉翁敏锐地察觉到,粤剧与电影的结合能够为电影市场注入全新的活力。经过深入的交流,双方达成共识,决定携手合作,成立南方影片公司,正式进军粤语电影市场。在这次合作中,薛觉先主要负责主演影片,展现粤剧的独特魅力,而天一公司则全面负责幕后制作,包括编剧、导演、摄影以及后期制作等多个环节,确保影片的制作质量达到高标准。通过这次合作,邵醉翁成功进入粤语片的领域,也为天一公司打开南方电影市场创造了新的机遇。1933年,双方合作的第一部粤语声片《白金龙》制作完成。这部影片结合了粤剧的传统艺术形式和现代电影技术,在粤港地区和东南亚市场上映后,立刻取得了巨大的成功。影片凭借其生动的表演、精彩的剧情和富有地域特色的粤语配音,深深打动了观众,收获了大量的票房。这次合作的成功使邵醉翁深刻意识到粤语电影背后的巨大市场潜力。尤其是在粤港地区和东南亚的广大华人社区,粤语电影有着强大的观众基础和市场需求。对于这些观众而言,粤语电影不仅是一种

娱乐形式，更是一种文化认同和情感寄托。这使得粤语电影能够在这些地区迅速打开市场，获得广泛的认可和喜爱。

通过拍摄《白金龙》，邵醉翁不仅拓展了天一公司的业务范围，还开启了粤语电影发展的新篇章。这一尝试证明了在多元化语言和文化背景下，电影产业具有广阔的发展前景和潜力。天一公司通过这次合作，成功涉足粤语电影市场，为其未来的发展铺平了道路，同时也为香港电影产业的崛起做出了重要贡献。

1928年，上海的电影业进入白热化的竞争阶段。当时已有二十几家影片公司活跃在市场上，天一公司凭借其高产量和快速制作的能力，在短时间内迅速崛起，成为业界的一匹黑马。这种快速崛起引发了其他电影公司的不满和嫉妒，认为天一公司抢占了市场份额，威胁到了他们的利益。为了抵制天一公司的扩张，明星影片公司联合上海影片公司、友联影片公司、大中华百合影片公司、民新影片公司和华剧影片公司，共同组建了一个名为"六合公司"的联盟。这些公司联手建立了一个排他性的发行网络，在国内各地组织戏院和片商，形成了一股强大的抵制力量。他们制定了严格的合作协议，拒绝购买和放映天一公司的影片，试图通过控制市场来打压天一公司的发展。同时，"六合公司"还扩展到了南洋市场，联合南洋的片商集团，明确禁止购买天一公司的影片拷贝。为了进一步巩固这种抵制，他们甚至制定了一条严厉的规定："任何戏院、发行商如果同'六合'签了合同，那么就绝对不能买'天一'公司的影片。"这种策略旨在通过联合市场力量，切断天一公司在国内外的发行渠道，从而在商业上彻底压制天一公司的发展。通过这种多方联手的市场封锁，"六合公司"试图垄断电影市场，挤压竞争对手的生存空间。

在这样严峻的形势下，天一公司面临着巨大的挑战。如何应对这些来自同行的联合抵制，成为邵醉翁和天一公司亟须解决的问题。面对这种情况，邵醉翁决定采取跳出包围圈的策略，转而寻找新的市场机会。首先，他派出发行人员在国内联系和建立不隶属"六合"的放映院线，确保天一在国内仍有放映空间。得益于邵醉翁在中央大戏院的股东身份，这家

戏院的经理拒绝了"六合"的要求,继续支持天一公司的影片放映,这使得天一在上海市场仍有一席之地。然而,天一公司在南洋市场的销售渠道却一时受阻,导致公司手中十几部影片的版权无法出手。面对这一困境,邵醉翁和他的弟弟们商量后,决定亲自前往南洋市场寻找新的出路,他迅速派遣邵仁枚和邵逸夫带着影片和放映机,在新加坡开辟了"第二战场"。

经过一年的激烈商战,天一公司最终战胜了六合公司。这场商业较量中,邵醉翁和天一公司不但在国内市场保持了发展势头,还成功打开了南洋市场的大门,为公司注入了新的活力。这场胜利对天一公司的未来发展具有深远的影响。通过这次商战,邵氏兄弟不仅积累了宝贵的市场拓展经验,还为日后他们在香港电影市场的崛起奠定了坚实的基础。

天一公司自 1925 年成立至 1937 年南下香港,在上海的 12 年间共拍摄了 101 部故事片,平均每 43 天便能推出一部新片。尽管作为电影导演,邵醉翁的技术水平并不算高超,但作为电影公司老板,他展现出了卓越的经营才能和商业智慧。在竞争激烈的上海电影市场中,天一影业能够成功突围,不仅归功于邵醉翁敏锐的商业头脑和领导能力,还与天一公司的独特经营理念密不可分。

天一公司的第一个经营理念就在于揣摩大众心理和把握市场脉搏,能够领先同行推出新题材和新样式的影片,以此吸引观众,争夺更多的票房份额。邵醉翁早年在经营"笑舞台"时,以演出文明戏为主,这段经历让他对普通市民观众的心理、喜好和趣味有了深刻的理解。他敏锐地意识到,观众对新奇、有趣的娱乐节目有着极大的兴趣和需求。因此,在后来邵醉翁创办天一公司并选择影片拍摄题材时,他延续了在"笑舞台"经营中的策略,尽量选择那些能够引发观众共鸣的通俗性娱乐内容。他深入研究中国传统文化,从中汲取灵感,创作出一系列既贴近大众生活又富有新意的影片。这些影片往往围绕民间故事、历史传说等题材展开,既有中国传统文化的深厚底蕴,又能满足观众对娱乐性的追求。邵醉翁的这种策略,使得天一公司在上海的电影市场上迅速崭露头角。通过不断推出符合观众口味的影片,天一公司成功地在竞

争激烈的电影市场中占据一席之地。邵醉翁对观众心理的深刻把握和对市场需求的敏锐洞察，使得天一公司始终能够保持对市场的敏感性和前瞻性，成为同行中的佼佼者。

在20世纪20年代，中国影坛一度流行以"欧美"风格为主的电影。这类影片常常被批评者讥讽为"东施效颦"之作，所谓的"欧美"风格不过是简单地穿两套西装，说几句洋话，拍几处洋房，展示一些西式家具，再加上几段舞蹈和大餐，甚至特意找几个欧美人客串出镜，以显得"洋气"。这些表面的模仿缺乏文化内涵和情感深度，并未真正引起中国观众的共鸣。1926年，邵氏兄弟审时度势，决定挖掘新的题材资源，与其盲目跟风模仿，不如另辟蹊径，展现具有中国本土特色的内容。他们将流传于江南一带的民间传说《梁山伯与祝英台》搬上银幕，抢先开发了被称为"稗史片"的新电影品类。这类影片以中国传统的民间故事为基础，注重本土文化的呈现，立即引起了观众的广泛兴趣和热烈反响，成为当时影坛的一股新潮流。这一成功案例，也引来其他电影公司纷纷效仿，掀起了一波拍摄稗史片的热潮。邵醉翁认为："民间文学是中国真正的平民文艺，那些记载在史册上的大文章，都是御用学者对当时朝廷的一些歌功颂德之词。真正能代表平民说话，能够喊出平民心底里的血与泪来的，唯有这些生长在民间流传在民间的通俗故事。"[①]公司选择以民间故事、古典小说、坊间唱本、评弹曲目、文明戏、鸳鸯蝴蝶派小说以及京剧剧目为主要的创作来源，这些素材深深植根于中国传统文化和民间艺术之中，极易引起中下层市民的共鸣。这种接地气的选材策略，使得天一公司的影片能够更好地适应当时上海大都市中广大市民的文化消费需求。在这股稗史片的热潮中，天一公司无疑是最为积极的推动者。邵醉翁不仅在幕后操盘，还亲自上阵，执导了一系列经典稗史片，如《梁祝痛史》《义妖白蛇传》《孟姜女》等。这些影片通过对传统故事的创新演绎，将中国民间文化与电影艺术相结合，既保留了故事的原汁原味，又赋予了其新的艺术生命力。这种独

① 中国教育电影协会编：《天一公司十年经历史》，原载《中国电影年鉴》，1934年。

特的创作手法,既迎合了当时观众的审美趣味,也大大拓展了天一公司的市场影响力。

此外,天一公司还非常擅长借助时事热点制造噱头来宣传电影。1925年10月,天一公司的首部作品《立地成佛》在上海中央大戏院首映。影片的故事情节与当时社会的动荡局势紧密相连,巧妙反映了社会的现实问题。

《立地成佛》讲述了军阀曾效棠的儿子曾少棠仗着父亲的权势横行霸道,最终重病身亡。曾效棠因丧子悲痛,前往寺庙设坛念经,方丈借此机会点化他,使他幡然醒悟,决心赎罪。影片后半部分展示了曾效棠的转变,他从家中取出大量银钱分发给部队,推行"化兵为工"的政策,动员士兵参与各省修筑道路,推动了农业和商业的发展,社会也随之呈现出一派欣欣向荣的景象。由于他的转变,曾效棠获得了百姓的尊崇,被称为"放下屠刀,立地成佛"。

这部影片的成功在于其独特的宣传方式。1925年,上海正处于军阀混战时期,平民百姓的生活极其艰难。邵醉翁敏锐地捕捉到这一社会现状,以军阀与平民的故事为题材,不仅贴近市民观众的生活体验,让他们在观影过程中产生共鸣,同时也为观众提供了一种情感上的慰藉。在影片中,"佛法"开导曾效棠幡然醒悟的情节以及"化兵为工"的转变,既反映了当时社会对和平与重建的渴望,也契合了邵醉翁和天一公司"发扬中华文化"的主旨,这种内外兼顾的策略使得影片大受欢迎。这种将现实元素融入电影的方式,既巧妙地利用了时事热点,又在影片中加入了具备纪实风格的镜头,打破了观众对传统故事片的固有印象,极大地增强了影片的吸引力和话题性。

影片《立地成佛》选择在10月10日首映,因为这一天正好是辛亥革命纪念日。邵醉翁将这部作品安排在这一天上映,使观众更容易将影片的主题与国家历史和社会变革联系起来,从而产生更深刻的情感共鸣。在辛亥革命纪念日上映这部影片,影片中描绘的军阀与平民的故事,与当时军阀混战、百姓困苦的社会现状高度契合,这种贴近现实生活的选材也

让影片在市民观众中引起了强烈的反响。

此外,《立地成佛》的广告宣传语也非常具有针对性。在广告中明确显示"本片注重旧道德,旧伦理,发扬中华文明,力避欧化"[①],这与当时上海社会追逐欧化时尚的风潮形成了鲜明对比,显示出一种标新立"旧"的态度。这种明确的文化立场和宣传策略,反映了邵醉翁对传统文化和道德的维护,以及他在面对潮流时坚持自我理念的勇气和决心。通过这种"反其道而行之"的策略,天一影业成功吸引了那些对快速欧化和西化持怀疑态度的观众。这些观众认同影片所传递的传统价值观,在影片中找到了文化认同感和精神寄托。影片上映后获得的良好反响,不仅证明了邵醉翁选材的精准,也展示了他的市场洞察力和营销才能。

天一公司推出的第二部影片是《女侠李飞飞》,被誉为中国首部武侠电影,因而在中国电影史上占据了特殊的地位。影片的情节围绕婚约纠葛和正义与邪恶的较量展开,主要讲述了玉麟和慧珠订婚后,恶人蒋益民因垂涎慧珠的美色,试图通过制造误会破坏两人的婚约,迫使他们退婚。然而,蒋益民的阴谋被女侠李飞飞一一识破,并通过她的机智与勇敢加以化解。最终,慧珠和玉麟在经历重重波折后得以喜结连理。从影片的故事梗概可以看出,天一公司的创作理念始终秉持着中国传统的仁义道德观念。虽然影片表面上以慧珠和玉麟的爱情波折为主线,但真正的核心人物是女侠李飞飞,她代表了行侠仗义、惩恶扬善的正义形象。在关键时刻,李飞飞不仅保护了慧珠和玉麟的爱情,还通过她的行动诠释了正义战胜邪恶的力量,展示了侠义精神的高尚品质。

这部电影的成功标志着天一公司开始探索和融入武侠元素,将民间小说和故事中极具吸引力的武侠精神搬上银幕。武侠题材的引入,不仅丰富了影片的类型,也满足了观众对冒险、正义和传奇的期待。在当时的

① 天一公司发行部:《立地成佛》,天一公司第一期特刊《立地成佛》,1925年10月10日。

社会背景下，武侠故事中的侠义精神和英雄行为契合了大众的情感需求，特别是在社会动荡、权力更迭的时代背景下，观众对"行侠仗义"的渴望更为强烈。邵醉翁敏锐地捕捉到这一文化和市场趋势，将武侠元素融入电影脚本的创作中，为中国早期电影注入了新的活力。《女侠李飞飞》不仅仅是一部爱情片，它还通过女侠的形象，展现了侠义与正义的传统价值观念。尽管从剧情的某些设定上来看，《女侠李飞飞》在细节上可能略显不足，但这并未影响影片在观众中的受欢迎程度。普通观影者在这部影片中所关注的，更多是女侠李飞飞的侠义气概和最终玉麟与慧珠有情人终成眷属的圆满结局。影片成功地塑造了一个正义凛然、行侠仗义的女侠形象，这种角色在当时的中国电影中是相当新颖的，激发了观众的共鸣和喜爱。此外，《女侠李飞飞》引入了武侠元素和打斗动作，这在当时的电影中并不常见。武侠元素的加入不仅丰富了影片的内容，还为观众带来了不同于以往的视觉体验。看惯了普通剧情片的观众，面对这类充满动作和冒险精神的影片，自然会感到耳目一新。影片中的打斗场面，虽然在今天看来可能较为简单，但在当时的技术条件下，已经是相当有突破性的尝试。这些新颖的元素使《女侠李飞飞》脱离了传统的叙事模式，成为一部既有剧情张力又具备娱乐效果的影片。观众不仅可以从中看到一个充满侠义精神的英雄形象，还能享受到打斗动作带来的刺激和紧张感。这种新鲜感和娱乐性，大大提升了影片的观赏价值，帮助天一公司赢得了更多的观众和市场份额。

天一的电影能够赢得社会中下层观众的喜爱，很大程度上归功于其在影片中对中国传统文化和道德观念的推崇。在当时的上海，社会环境错综复杂，东西方各种文化冲突不断。对于平民百姓而言，虽然他们的文化水平普遍不高，但依然怀有强烈的家国情怀。在这样的时代背景下，许多人感到自身的文化和身份受到威胁，逐渐形成了一种共同的社会心理。这种心理促使他们更倾向于支持以本土文化为核心的电影作品，因为这些作品不仅呈现了他们熟悉的如儒家道德、家族观念和侠义精神等传统价值观念，还帮助他们在文化动荡的环境中找到心灵

上的慰藉。

　　天一公司充分抓住了观众对本土文化的需求,其影片多取材于普通市民和基层劳动群众耳熟能详的民间故事和传说。这些故事本身在民间就有着深厚的文化基础,拥有广泛的观众和听众群体,因此很自然地为天一公司赢得了大批观众。这些故事通常拥有完整的情节和鲜明的人物形象,对于天一公司的编剧来说,不需要费力去重新塑造角色或构建全新情节,只需稍作改编便能直接用作电影剧本。然而,这种相对简单的创作方式也带来了明显的问题。由于天一公司选用的故事大多基于中国传统的道德和文化观念,这些故事的意识形态通常较为保守,强调传统伦理、家庭价值和社会秩序。在创作过程中,公司在很大程度上缺乏对这些故事的批判性鉴别,也没有进行足够的创新。这使得影片内容相对陈旧,难以满足那些期待新思想、新观念的观众的需求。影片虽然能够吸引传统文化认同感强烈的观众群体,但其缺乏变革性和创造性也成为制约其进一步发展的障碍。

　　这种创作模式在一定时期内帮助天一公司赢得了商业成功,但长远来看,影片内容的重复性与创新不足也使得它在面对竞争和市场变化时显得力不从心。随着观众口味的逐步提升和对电影艺术要求的增加,天一公司面临的情况是,必须突破传统题材局限、探索新的创作方式,否则便难以在不断变革的电影市场中保持领先地位。许多评论家和观众认为,天一公司过于依赖传统文化,缺乏对新思想和新观念的接受与表达,影片的内容和形式过于陈旧,无法满足观众日益增长的审美需求和对多元文化的期待。这也是天一公司在辉煌一时后逐渐失去市场竞争力的重要原因之一。尽管如此,天一公司在中国早期电影史上的贡献不容忽视。它通过大量取材于传统文化的影片,成功地弘扬了中国传统文化和道德观念,为那个时代的观众提供了精神慰藉和文化认同感。然而,在社会不断变化和观众需求日益多元化的背景下,电影创作需要更为开放的态度和创新的精神,才能真正满足观众的期待,持续保持活力和吸引力。

第五章　天一影片公司

青年时期的邵醉翁

邵醉翁(中)与天一公司摄影组部分人员

第二节 天一影片公司的发展之道

在前文中,我们详细探讨了天一公司如何从无到有,从一个小型企业逐步发展成为一个重要的电影公司。天一公司的成功并非仅仅依靠20世纪20年代末中国电影发展的"风口",更是凭借其卓越的经营理念和策略,逐步在激烈的市场竞争中脱颖而出。尤其是在面对六合公司商业竞争的艰难时期,天一公司能够在激烈的市场博弈中取得最终胜利,正是得益于其灵活且富有远见的经营策略。邵醉翁凭借敏锐的市场洞察力和卓越的商业头脑,成功地应对了来自竞争对手的多方压力和挑战。

天一公司不仅在市场策略上展现了非凡的智慧,更重要的是,他们始终保持着一种积极进取的精神,能够在困境中寻找机会,在挑战中谋求突破。他们不但稳住了公司在国内的市场,还成功开拓了南洋等海外市场,打破了竞争对手试图通过封锁市场来打压天一的企图。这些成功的经营理念和策略,不仅使天一公司渡过了难关,更为其在中国电影史上留下了浓墨重彩的一笔。

因此,天一公司的胜利并非偶然,而是其经营团队智慧与策略的结晶。这种以灵活应对市场变化、不断创新经营模式为核心的理念,才是天一公司在当时的中国电影市场中得以立足和壮大的根本原因。

天一公司积极引进先进电影技术,力求为观众呈现最佳的观影体验。这一点在天一公司拍摄有声电影的过程中体现得尤为明显。

1929年,中国开始引入有声电影的放映,这一全新的电影形式迅速吸引了观众的注意,给默片电影带来了前所未有的冲击。此时,从新加坡回到上海的邵邨人敏锐地察觉到了有声电影的市场潜力,他向邵醉翁提议试制有声电影。邵醉翁对此提议高度重视,他意识到有声电影代表了电影技术的未来,能够为观众提供更为丰富的视听体验。于是,邵醉翁随即对有声电影进行了深入的调查研究,他对有声电影的技术细节和市场

前景进行了全面的分析。很快,邵醉翁便制定了试制有声电影的计划,并且投入了大量资金,引进当时最先进的录音设备和放映技术,以确保有声电影的制作质量。

在20世纪30年代,有声电影的录音技术主要有两种形式:蜡盘录音方式(sound on disc)和胶片录音方式(sound on film)。蜡盘录音技术的灵感源自托马斯·爱迪生设计的留声机。这种方法是将摄影机与蜡盘录音机通过特殊的联动装置连接起来,使得在摄影机记录画面的同时,声波可以通过传声器等拾音设备记录在蜡盘上。放映时,蜡盘上的声音被拾音器读取,并通过放大器和扬声器播放出来。这种技术通常被称为"维太风"(Vitaphone)。"维太风"技术的优点在于其相对低廉的成本,不需要对现有的拍摄和放映设备进行全面的更换,从而实现有声电影和无声电影的兼容。然而,这种技术也存在明显的缺点,如设备庞大复杂、只能用于室内拍摄、机械噪声大,以及在电影放映时声音小、噪声大、失真严重等问题,这些问题严重影响了有声电影的推广。

天一公司在最初也选择了蜡盘录音方式,并成功摄制了一部短片《钟声》。不幸的是,一场突如其来的大火烧毁了摄影场,包括《钟声》在内的所有设备和工作成果化为灰烬。尽管如此,这场灾难也让天一公司深刻认识到了蜡盘录音技术的种种弊端,为后来技术转型和改进积累了宝贵的经验。

为了提升电影的声音效果,天一公司决定采用更先进的胶片录音技术。胶片录音技术通过将声波转化为电信号来实现声音的记录。具体而言,声波被传声器捕捉后,经过换能作用转化为变化的电流。这些变化的电流通过放大器进行放大,之后引起弧光灯的闪烁,这种闪烁在胶片上产生明暗变化的条纹。这些条纹记录声音的变化,确保声音和画面的同步播放。这种录音技术被称为"摩维通",又被称为"电影的声音"。"摩维通"技术的优势在于它能够实现声音与画面的完美同步,提供清晰的音质和稳定的播放效果。与蜡盘录音方式相比,胶片录音方式更加先进,能够适应不同的拍摄环境,不受室内外限制。通过这种方式,天一公司不仅改善

了影片的音效质量,还提高了影片的观赏性,为观众带来了更为丰富的视听体验。

当时,胶片录音技术在亚洲几乎无人掌握,只有日本拥有这项先进技术。天一公司曾与日本方面洽谈引进技术,但日本方面提出的条件极为苛刻:除了需要支付8万美元的使用费外,其他费用还需额外支付;拍摄必须在日本进行;影片的发行权要归日本发声映画社所有。这些严苛的条件显然不利于天一公司的发展和利益。面对这样的困境,邵醉翁做出了一个大胆而具有远见的决定——他决定高薪聘请美国米高梅公司的四位技师,并租用米高梅的设备,合作拍摄胶片录音的有声电影。

邵醉翁深知,只有引入最先进的技术和专业的团队,才能在激烈的市场竞争中脱颖而出,并确保电影品质达到国际标准。经过半年的紧张筹备,1931年7月6日,四位来自美国的技师抵达上海,他们分别负责摄影、剪辑、录音和洗印工作。这些技师带来了大量先进的设备,其中包括最新式的片上发音摩维通机器。除此之外,他们还带来了一辆特制的大汽车,这辆车专门用于外景拍摄时装置影机和收音设备,且车上装有发电机,能够自行发电驱动马达。这种设备配置在当时无疑是最为先进的,为天一公司的有声电影拍摄提供了极大的技术支持。此外,他们还带来了四十多只无声灯泡,确保拍摄时有充足的光源。为了达到好莱坞的拍摄和录音标准,天一公司还对新建的摄影棚进行了彻底改造。公司在摄影棚的四周安装了隔音材料,以最大程度减少外界噪声对录音质量的影响。这些改造措施,使得天一公司建成了中国第一座适合拍摄有声电影的摄影棚。

天一公司投入了巨额资金,并汇集了众多文坛名人的智慧,决定再邀请15位女明星共同参演电影《歌场春色》。这部电影无论从制作规模还是演员阵容上看,都是一部不惜成本的大制作。《歌场春色》果然不负众望,尤其是在声音质量上更是远超当时的其他有声电影,达到了一个全新的高度。1931年,《歌场春色》在上海新光大戏院首映,引起了巨大的轰动。观众对影片的精良制作和高质量的声音效果赞不绝口,当时的媒体

和评论界也对这部影片给予了高度评价,认为其声音效果让其他有声电影望尘莫及。影片不仅在上海大获成功,还迅速风靡南洋市场,卖座率非常高,展现了天一公司在电影制作和市场运营上的强大实力。

更重要的是,《歌场春色》成为中国电影史上的一个里程碑,它是第一部在中国本土采用胶片录音方式完成的有声影片。这一成就不仅标志着中国电影工业在技术上实现了突破,也展示了中国电影人在技术创新和艺术追求上的决心和能力。通过《歌场春色》,天一公司成功地奠定了自己在有声电影领域的领先地位,为中国电影事业的现代化发展做出了重要贡献。

邵醉翁在回忆《歌场春色》的拍摄过程时这样说道:"摄影,则配置灯光,往往费二三个小时之久,始摄成一个镜头,在昔日摄无声片,一日间可摄数十个镜头,今则一日间只可摄四五个镜头,其所摄光线,果柔美矣,但其代价,亦令人可惊;收音,常因高低不能合度,每次必须试演多次,方能照收,其音之清晰,固与好莱坞最佳之有声片无异,但代价亦殊令人咋舌。"[1]邵醉翁的这段回忆揭示了《歌场春色》拍摄过程中的艰辛和挑战。为了追求高品质的画面和声音效果,剧组在拍摄时投入了大量的时间和精力。与无声电影相比,有声电影对技术的要求更高,不仅需要更复杂的灯光布置以达到理想的视觉效果,还需要精确的声音录制,这使得整个制作过程变得更加烦琐和昂贵。然而,这些努力也成就了《歌场春色》在质量上的卓越表现,使其在当时的中国影坛上独树一帜。

此后,天一公司将摄制有声电影作为其主要的生产任务,迅速占据了中国有声电影市场的主导地位。邵醉翁也在媒体上公开宣布:"我们以后主张不拍无声片,一心一意,在声片上用功夫。"[2]这一表态明确了天一公司未来的发展方向,显示了他们致力于引领有声电影潮流的决心。

天一公司重视对电影人才的培养。作为当时为数不多的大型电影公

[1] 邵醉翁:《〈歌场春色〉摄制经过》,《银弹》,1932年第28期。
[2] 开末拉:《天一公司摄制声片之经过:邵醉翁口述详细情形》,《影戏生活》,1931年第20期。

司之一,天一公司在人才培养方面不遗余力,为整个行业树立了一个典范。邵醉翁深知,电影的成功不仅依赖于先进的技术设备,更要依靠有才华的电影人。因此,他为公司的电影技术人员和演员提供了一个广阔的学习和锻炼平台,营造了一个有利于成长和发展的环境。无论是初学者还是已有一定经验的从业者,在天一公司都有机会接触到最先进的电影技术和设备,参与到各种类型的电影制作中。这种开放的环境让每个人都能够不断提升自己的专业技能,尝试不同的电影风格和制作手法。在这个过程中,天一公司不仅鼓励员工勇于创新和探索,还提供了系统化的培训和实践机会,确保他们在实践中成长。这种系统化的培养和实践,不仅显著提高了天一公司影片的创作质量,使公司能够不断推出高水平的作品,还为中国电影行业培养了大批优秀人才。

一方面,天一公司大力加强对电影技术人才的培养。当时的中国电影界,掌握摄像技术的本土专业人才寥寥无几,核心的摄像技术几乎完全被外国摄影师所垄断。这些外国摄影师不仅薪资优渥,在电影公司中的地位也极为重要,甚至影片的拍摄进度常常需要依照他们的时间表进行调整。由于技术的高度依赖性,中国的电影公司在这一方面显得极为被动,难以自主掌控制作流程。更为严峻的是,这些外国摄影师在工作时对中国学徒的态度非常排斥,不仅拒绝传授技术,甚至严格限制学徒们接触摄影设备。邵醉翁深知,要想在电影制作上取得更大的突破,必须培养自己的电影技术人才,摆脱对外来技术的依赖。他意识到只有拥有一支掌握核心技术的本土团队,才能真正实现电影的自主制作和创新。因此,他特别重视对中国技术人才的培养。为此,邵醉翁专门派遣了勤奋好学的吴蔚云去学习摄像知识。

吴蔚云是一位非常聪明且好学的学徒。他经常在外国摄影技师拍摄时,在一旁默默观察,"把看到的各种拍摄方法暗暗记在小本子上,并且把外国摄影师丢弃的片头拾掇起来,用作暗里学习拍摄的材料"[1]。这种不

[1] 介华:《活到老、学到老——介绍著名电影摄影师吴蔚云》,《电影评介》,1983年第12期,第21页。

懈的努力和主动学习的态度,使他在很短的时间内积累了大量的实践经验。然而,在当时的工作环境中,学习机会并不是随时都有的。吴蔚云在白天几乎无法接触到摄影机,因为这些设备都由外国摄影师严格控制。为了弥补这一缺憾,他巧妙地利用夜晚的时间来练习。由于夜晚负责看管摄影设备的是中国工作人员,吴蔚云抓住了这个机会,时常与他们保持良好沟通。每当夜晚摄影机入库后,他就悄悄地进行拍摄练习。经过一段时间的探索,吴蔚云在无人干扰的情况下反复操作摄影机,最终在摄影技术上有了显著的提升。有一次,他利用外国摄影师废弃的片头拍出了几个精美的画面。正是这次成功的尝试,得到了邵醉翁的认可。邵醉翁看到了吴蔚云的潜力和努力,决定给予他更多的机会,逐渐允许他正式使用摄影机进行影片的拍摄。

后来,邵醉翁想自行制作一台电影专用的录音机。在当时,所有的电影录音设备都是从国外进口的,外国专家对其内部构造和技术原理严加保密,不允许中国技术人员拆卸或研究这些机器。面对这样的情况,邵醉翁并没有放弃,他与吴蔚云和新加入的司徒慧敏一起,通过观察和草绘的

1935 年时的司徒慧敏(中)

方式，逐步破解外国录音机的内部构造。"吴蔚云负责观察和草绘录音设备的图形，司徒（慧敏）则观察录音设备的线路装置。"①在图纸绘制完成后，邵醉翁找到了一位在海军工作的人士，借助他的资源和技术支持，将这台电影专用录音机成功制造出来。接下来，吴蔚云和司徒慧敏对这台机器进行了多次实验和改进，终于成功研制出由中国人自行设计和制造的有声电影录音机。随后，邵醉翁继续发挥吴蔚云和司徒慧敏的特长，邀请他们参与天一公司多部电影的制作。吴蔚云负责摄影，司徒慧敏负责录音，两人各展所长，拍摄的电影效果都非常出色。这些作品不仅提高了天一公司的声誉，也进一步巩固了其在中国电影市场的地位。特别是对于司徒慧敏而言，天一公司制作录音设备的经历对他产生了深远的影响。原本就对无线电和电子技术有研究的他，通过参与录音器材的制作，对录音设备的组成和使用更加熟悉。离开天一公司后，司徒慧敏与他的堂哥司徒逸民，还有马德建、龚毓珂等人一起合作成立了电通公司，并成功研制了"三友式"录音机。可以说，天一公司的这段经历不仅培养了司徒慧敏的技术能力，还为他后来在电子技术领域的创业与创新奠定了坚实的基础。

在拍摄《歌场春色》时，邵醉翁做出了一个大胆而关键的决定——引进一位掌握先进洗印技术的外国技师。这个选择在当时显得非常必要，因为拥有这种技术的外国技师往往要价不菲，许多国内的电影公司根本无力承担他们的高昂费用，只有像天一公司这样资金雄厚的企业才能负担得起。然而，这个决定也意味着天一公司必须面对随之而来的挑战。在那个时代，外国技师对中国工作人员的态度极为傲慢和不友好，他们几乎不允许中国工作人员靠近他们的工作区域，更别提观摩或学习他们的技术了。每当有中国工作人员试图接近技师或设备时，他们就会立刻遭到严厉的斥责和粗暴的驱逐。更令人感到很有挑战的是，外国技师在日

① 中国电影资料馆、中国电影家协会：《国产有声电影录音机的诞生与电通公司吴蔚云》，《百年司徒慧敏——司徒慧敏诞辰百年图文纪念集》，北京：中国电影出版社 2010 年版，第 115 页。

第五章 天一影片公司

电通三好友：司徒逸民、马德建、龚毓珂

常工作中习惯使用英语进行交流，这为中国电影片场的工作人员带来了巨大的语言障碍。由于语言不通，中国工作人员难以理解外国技师的谈话内容，也无法参与到技术交流中去，这无疑进一步阻碍了他们对电影制作技术的学习和掌握。

天一公司当时有一位年轻的洗印胶片学徒陈祥兴，他对这项技术充满了热情和渴望。他意识到，如果能够掌握这门技术，不仅对自己的职业生涯有利，也能为公司和国家争光。因此，陈祥兴自己买了英汉对照的课本，刻苦自学英文。经过一段时间的努力，他终于掌握了基本的对话能力，能够进行简单的日常交流。为了进一步取得外国技师的信任和好感，陈祥兴想尽办法与他们拉近关系。他经常用自己的工资给这些技师买

烟，以示友好。这样的举动渐渐让外国技师放松了对他的戒备，也为陈祥兴创造了更多接触洗印设备和技术的机会。通过反复的沟通和实践，陈祥兴在拍摄完两部电影后，终于从美国技师手中学到了有声片的洗印和剪接技术。

另一方面，天一公司也着力演员人才的培养。在电影制作中，演员的表现直接影响到一部影片的成败。即使剧本非常优秀，如果没有出色的演员将其生动地呈现出来，剧本的魅力也难以真正展现。因此，演员在电影中占据着非常重要的位置。精湛的演技不仅能使角色栩栩如生，还能让观众产生共鸣，进而赢得他们的喜爱和追捧，这样的演员通常会成为"明星"。在早期电影行业中，电影明星往往代表着极高的票房号召力，他们的名字本身就是电影成功的重要保证。

邵醉翁深知要拍出成功的电影，不仅需要好的剧本和技术支持，更需要一批能够驾驭不同角色的优秀演员。为了培养这样的演员，天一公司投入了大量资源，为他们提供了丰富的训练机会和表演平台。公司通过系统的培训和严格的选拔，不断提高演员的表演水平和专业素养。邵醉翁从"笑舞台"时代就注重对演员的选择和培养。当时文明戏的表演形式主要依靠声音和台词，动作夸张，旨在通过舞台上的声音和视觉冲击来吸引观众。然而，电影表演，尤其是在默片时代，没有声音，所有的情感传递和剧情发展都依赖于演员的肢体动作和面部表情，表演风格需要更加细腻和内敛。

邵醉翁深刻理解这种表演形式上的差异，因此在筹拍电影《立地成佛》时，他没有简单地把文明戏的演员直接搬到银幕上，而是采用一种更为审慎的方式来选择演员，以避免程式化的表演方式无法适应电影的叙事需求。他慧眼识珠，挑选了吴素馨作为影片的女主角。吴素馨虽然在电影界是一个新人，但邵醉翁看中了她的潜力，认为她能够胜任默片中细腻的情感表达和复杂的肢体动作。事实证明，邵醉翁的选择是正确的。在《立地成佛》中，吴素馨凭借其出色的表演，将角色的情感和故事表现得淋漓尽致，成功打动了观众，一举成名。

吴素馨的走红不仅为《立地成佛》带来了巨大的成功，也为天一公司注入了新的活力。在接下来的几年里，邵醉翁继续邀请吴素馨担任天一公司新拍影片的女主角，先后出演了十余部影片，表演角色跨度极大，从淳朴善良的渔家女到青春靓丽的女学生，吴素馨都诠释得游刃有余。由于表现出色，她迅速成为天一公司的当家花旦，不仅演技多次为公司赢得票房佳绩，也让她成为观众心中的银幕明星。天一公司通过对吴素馨这样的演员的培养和重用，不仅丰富了公司的演员阵容，也提升了影片的艺术水准，增强了公司的市场竞争力。

1926年，胡蝶这位刚步入影坛的新星加入了天一公司，并在该公司新推出的电影《白蛇传》中担纲主演，饰演了白素贞这一经典角色。尽管胡蝶比吴素馨晚一年加入天一，但她凭借其非凡的美貌和卓越的演技，很快赢得了公司的高度认可和青睐。由于她的表演对观众很有吸引力，胡蝶在其参演的几乎所有影片中都担任主要角色，各种类型和风格的影片让她有了充分展示自己才能的空间。这些不同的角色和题材，为胡蝶提供了一个多样化的演绎舞台，使她在表演过程中能够不断挑战自己，尝试不同的表演风格和技巧。对于一位刚刚进入电影行业的新人来说，这种宝贵的演出机会对其演技的提升和磨炼是至关重要的。在天一公司工作的短短几年里，胡蝶参与了15部影片的拍摄。银幕上的频繁亮相，使她不仅在表演技艺上取得了快速进步，还积累了一批忠实的影迷。这些影迷为她后来在电影行业中的发展奠定了良好的基础，使她能够在离开天一公司后，继续在中国电影界大放异彩。胡蝶的成功，离不开天一公司提供的丰富表演平台和成长空间，也展现了公司在培养演员方面的独特眼光和策略。

继吴素馨和胡蝶离开天一公司之后，邵醉翁将目光投向了另一位有潜力的演员——陈玉梅。邵醉翁非常重视对陈玉梅的培养，1928—1934年，陈玉梅在天一公司主演了30多部电影。在这些作品中，陈玉梅的角色跨度很大：她可以是慈爱的母亲，表现出母性的温柔和坚韧；也可以是贫苦的妻子，演绎出生活的艰辛与不屈；她还可以是独立进取的新女性，

激荡的拓荒时代——上海早期电影的轨迹(1920—1930年代)

演员陈玉梅

展现出新时代女性的勇敢和自信;更可以是义薄云天的女侠,传达出正义与刚强。陈玉梅在塑造多样化角色的过程中,淋漓尽致地展现了她独特的表演才华,她通过细腻的情感表达和自然的肢体语言,精准地传递角色的内心变化。她的表演既有细腻的情感流露,又有鲜明的个性特征,这使得她在观众中获得了广泛的认可和喜爱。凭借着这些出色的表演,陈玉梅迅速从一名普通演员成长为天一公司的核心演员之一。

 邵醉翁在打造陈玉梅的过程中,并没有采用将她与公司或影片捆绑在一起的传统营销手法,而是另辟蹊径地专注于塑造陈玉梅的个人形象。他注重打造陈玉梅在银幕外的日常生活形象,以此让她与观众建立更直接、更亲近的联系。无论是在平凡的日常时光,还是在活跃的社交活动中,陈玉梅总是以她那朴素而不失格调的着装示人。她不追求奢华和浮华,表现出一种淡泊名利的态度。陈玉梅经常亲自去菜市场买菜,这种行为让她在观众的心目中显得非常接地气,与那些高高在上、不食人间烟火的电影明星形成了鲜明对比。她的这种生活方式使她在观众中赢得了"节俭"的美名,让人们觉得她就像邻家大姐姐一样,既亲切又真实。邵醉翁通过这种策略,使陈玉梅与大众建立了情感连接,塑造了一位既有银幕魅力又具生活气息的电影明星。这种"去明星化"的亲民形象不仅让陈玉梅在观众中赢得了广泛的认可,也使她成为那个时代的特立独行的明星之一。

 此外,在日常的消遣方面,陈玉梅也不像其他电影明星一样沉迷于那些纸醉金迷的娱乐活动。交谊舞、回力球等时髦活动,陈玉梅也不感兴趣,甚至有些反对。除此之外,她的生活乐趣主要来源于阅读小说和听广

播。这种简朴的生活方式和高雅的消遣选择，进一步塑造了她的高洁品质和形象。她既不追求物质上的奢华享受，也不热衷于社交名流的生活方式，反而沉浸于书香之中，陶醉于文字的世界。这种独特的个性和气质，使她在观众心中形成了一个朴素而富有内涵的形象，令人敬佩和喜爱。

通过邵醉翁的精心打造，陈玉梅逐渐树立起了一种简朴而正面的公众形象。她为人低调朴素，生活中不追求奢华，反而热爱体育运动，时常参与各类社会公益活动。此外，陈玉梅的感情生活也十分简单，几乎没有绯闻和负面消息。她的这种正面形象不仅获得了观众的喜爱，还在影迷中树立了一个非常积极和进步的形象。

为了扩大公司旗下演员的影响力和知名度，天一公司采取了一个颇具创新的宣传策略。他们特地与中华无线电研究社合租了广播电台，用于播放节目。通过这个方式，天一公司的明星们不仅在银幕上大放异彩，还能够通过无线电波走进观众的日常生活。在那个以纸媒为主要宣传手段的时代，这一策略显得格外前卫。无线电广播作为一种新兴的媒介，不仅扩大了信息的传播范围，也使得声音这种媒介比起文字更加富有感染力和穿透力。通过广播节目，观众能够自己喜爱的演员的声音。这样一来，演员们的形象和魅力不仅在电影画面中呈现，更延伸到了观众的日常生活中。这种策略大大拉近了明星与观众之间的距离，使他们变得更加亲切和熟悉。随着无线电节目的普及，天一公司的演员们在听众心目中的形象日益鲜明，逐渐培养了一批忠实的粉丝群体。这种"声画合一"的宣传方式，不仅有效地提升了演员的公众知名度，也为天一公司树立了良好的品牌形象，进一步巩固了其在电影行业中的地位。

总之，天一公司通过其广阔的平台和丰富的资源，培养了一大批优秀的电影人才。这些人才在电影技术和表演方面的努力和成就，为中国电影的后续发展奠定了坚实的基础。无论是技术上的积累，还是演员在表演经验上的提升，天一公司在中国电影历史上都占据着举足轻重的位置。作为一个开创性的电影公司，天一公司不仅见证了一个时代的文化风貌，

更为中国电影的未来发展提供了宝贵的经验和借鉴。它所打造的舞台，不仅培养了众多电影技术人员和演员，还推动了中国电影的产业化进程，为电影艺术的发展开辟了新的道路。诚然，人无完人，天一公司的一些影片难免有过度迎合大众、过度娱乐之嫌，很多电影的质量和格调也不够高，但在"摸着石头过河"的背景下，这些问题都是不可避免的。勿庸置疑的是，天一公司确实在上海乃至整个东亚、东南亚，都打响了中国电影的新声。这段成功的经历，也为后来邵氏公司一步步做大、做强，直至成为亚洲影视帝国打下了物质、人才、经验的基础。邵氏公司作为天一公司的继承者，在后者的基础上吸收了丰富的物质资源、人才储备和管理经验，这种继承和发展关系体现了天一公司在中国电影史上的重要地位和深远影响。

在20世纪二三十年代的历史背景下，早期的民族电影公司在历史文化、民族使命和复杂政治等多重因素的影响下艰难前行。在这片风云变幻的电影市场中，天一公司展现出一种在政治趋避和商业谋略之间灵活周旋的姿态。这种灵活性使天一公司在当时的电影市场上获得了独特的生存和发展机会。他们善于在政策变化和市场需求之间找到平衡点，既满足了观众的娱乐需求，又避免了触碰政治禁忌。在影片题材的选择上，天一公司倾向于拍摄民间故事和通俗戏剧，以吸引更多的普通观众。这种策略帮助他们在上海甚至东亚、东南亚等地迅速打响了中国电影的新声，为中国电影赢得了更广泛的市场。

第六章

艺华影业公司
——在光影中想象新中国

第一节 艺华影业公司的创立

一、艺华诞生的背景

电影作为一种重要的文化媒介,能敏锐地反映社会情绪的变化。20世纪二三十年代面对外敌入侵,民族存亡的紧迫感使人们对文化产品的期望更高更迫切。民族危机激发了广大民众的爱国意识与救国热情,他们迫切希望电影不再仅仅是娱乐的工具,能够承担起教育和鼓舞人心的重任。此时,那些曾经占据银幕的以娱乐为主的神怪武侠片和陈旧的言情故事片,迅速被视为脱离时代现实的"空洞消遣",与民众的心理需求格格不入。观众对这些内容表现出极大的厌恶,纷纷通过不同渠道向电影行业发出呼声,要求创作更多与时代主题相契合的作品,能够反映现实问题、激发民族觉醒。一些电影杂志,如《影戏生活》,收到了大量读者来信,表达对脱离实际的影片的失望,提出了"猛醒救国"的号召,强烈要求电影界肩负起时代赋予的历史责任。

在战事后的中国电影界,昔日的繁荣已然不再,只剩下"明星""联华""天一"三家大公司勉强维持经营,其他中小公司屈指可数,且多处于生死存亡的边缘。这种严峻的生存局面不仅给电影的制作和发行带来了巨大的挑战,也迫使中国电影人思考如何在如此困境中继续推动民族文化和电影工业的发展。郑正秋作为电影界的先驱者就曾感慨道:"横在我们面前的只有两条路,一条是越走越光明的生路,一条是越走越狭窄的死路。走生路是向时代前进的,走死路是背时代后退的。"[1]这番话道出了当时

[1] 郑正秋:《如何走上前进之路》,《明星月报》,1933年第1期,第1页。

电影行业的岔路口,也揭示了电影人对于未来的深刻反思和选择。在这样的历史背景下,中国电影界也出现了新的转机。

1932年,党的电影小组正式成立,电影工作开始有了明确的政治引导。这年夏天,著名电影工作者夏衍等受邀参与明星影片公司的创作,担任编剧顾问,为该公司撰写了具有革命性和现实意义的剧本,如《狂流》和《春蚕》。这些剧本迅速被拍摄成影片,在市场上引起了不小的反响,成为当时为数不多的直接反映社会现实的作品。这一时期,联华公司也开始积极行动,逐步拍摄和推出了一系列进步影片,如《共赴国难》《三个摩登女性》《都会的早晨》和《小玩意》等,这些影片不仅展现了抗日精神,还深刻反映了社会现实的种种矛盾与困境。

除了在电影创作上的努力,广大的电影工作者还积极参与电影评论领域,力求通过理论和批评的力量影响电影界。自1932年5月始,上海的主要报刊上开辟了众多电影专栏,通过发表一系列深刻的评论文章,试图借助文字的力量去触动观众的心灵,并对电影从业者产生积极的影响。这些专栏成为电影艺术与社会思想交流的重要平台。《申报》的本埠增刊中,特别设立了《电影专刊》,为电影评论和讨论提供了一个专业的空间。《晨报》则推出了《每日电影》栏目,每天为读者带来新鲜的电影资讯和深度分析。《时报》不甘落后,刊发了《电影时报》,为电影爱好者提供了一个了解行业动态的窗口。《民报》则设立了《电影与戏剧》专栏,探讨电影与戏剧艺术的交融与差异。而《中华日报》则创办了《电影新地》专栏,为电影文化的探讨和创新提供了一片肥沃的土壤。这些电影副刊成为左翼电影工作者们宣传思想、推动电影艺术改革的重要阵地,也引领了一股反映现实问题的电影批评潮流。

然而,1931年2月,《电影检查委员会组织章程》颁布,这标志着电影检查制度的正式确立。自此以后,所有影片在上映前必须经过严格的检查程序,只有通过审查的影片才能获得准演执照并合法上映。这一措施极大地加强了政府对电影内容的控制与管理。紧接着,同年3月发布的《各地教育行政机关会同警察机关稽查电影办法》,进一步强化了对已经

通过检查并获得准演执照的影片的稽查工作,确保其符合政府的要求。

到1932年,"中国教育电影协会"成立,并制定了教育电影取材标准规则,明确提出了"发扬民族精神、鼓励生产建设、灌输科学知识、发扬革命精神、建立国民道德"①等五项电影取材标准。

此外,20世纪30年代初期,世界电影,特别是美国好莱坞电影的发展态势,也对中国电影业产生了深远的影响。作为一种工业化产品,电影伴随着国际资本主义的扩张进入中国市场。在最初的相当长一段时间内,外国电影几乎垄断了中国的电影市场,上海更是成为外国电影倾销的重要据点。早在20年代初期,上海的电影院几乎被外国影片所充斥,这对本土电影的发展形成了极大的冲击和挤压。

除了内忧,还有外患。中国的电影业虽然在20年代有了一些显著的发展,几家较有规模的国产电影公司如明星、天一、大中华百合等相继崛起,但在外国电影尤其是好莱坞影片的强大攻势下,国产影片的发展空间十分有限。好莱坞电影以其高度工业化的制作水平和庞大的资本投入,牢牢掌控着中国观众的视线,使国产电影难以在市场上与之抗衡。国产电影的技术、资金和市场推广都处于劣势地位,难以在竞争中占据上风。

进入30年代后,全球经济危机爆发,资本主义世界深陷经济困境,美国也未能幸免。好莱坞的电影业不可避免地受到重创,电影产量下降,市场份额萎缩。这一危机为中国电影带来了某种喘息的机会,国产影片的市场空间得以稍微拓展。然而,尽管这一时期外国影片的冲击有所减弱,但中国电影业仍面临着资本和技术的双重制约,特别是在面对好莱坞成熟的电影工业体系时,国产影片仍然难以彻底摆脱被动局面。

二、艺华的诞生

艺华影业公司(初名"艺华影片公司",以下简称艺华公司)正是在全

① 郭有守:《中国教育电影协会成立史》,见中国教育电影协会:《中国电影年鉴》,正中书局1934年版。

球经济危机和中日局势的动荡为中国电影业带来了重重挑战的背景下诞生的。提及艺华公司的成立,绕不开中国现代话剧史上具有重要影响力的人物——田汉。

田汉一直对电影怀有浓厚的兴趣,早在涉足戏剧领域之前,他就开始尝试电影编剧和导演的工作。1926年,田汉创办了南国电影剧社,并着手筹划拍摄影片《到民间去》,这部影片由他亲自担任编剧和导演,试图通过电影这一媒介反映社会现实,表现劳动人民的生活。然而,由于资金不足,该项目最终未能实现,这让田汉的电影梦一度受挫。尽管如此,田汉并未放弃电影事业。1927年,他为明星影片公司创作的剧本《湖边春梦》成功搬上银幕,成为他电影生涯的重要转折点。这部影片的成功标志着田汉正式进入电影界,并逐渐受到关注。随着时间的推移,田汉在电影创作中逐渐展现出他对社会现实和进步思想的深刻关切。

进入20世纪30年代,田汉继续活跃于电影创作领域,并与联华影业公司展开合作。他为公司编写了《三个摩登女性》和《母性之光》两部极具社会意义的剧本,深入探讨了女性在现代社会中的地位与母性的力量,导演卜万苍将这些剧本搬上银幕,并取得了显著的社会影响。田汉通过这些作品,不仅在电影界进一步奠定了自己的地位,也推动了中国电影在社会批判和思想表达方面的发展,为当时的电影艺术注入了新的活力和意义。

到1932年,田汉受查瑞龙和彭飞的邀请,开始与他们合作,拍摄抗日题材影片《民族生存》和《肉搏》。田汉不仅负责编写这两部影片的剧本,还亲自担任了《民族生存》的导演。这两部影片是艺华公司成立后拍摄的最早的作品,其中《民族生存》甚至在分镜头剧本尚未完成前就已经开始了实地拍摄,拍摄地点包括杨树浦缫丝厂和龙华监狱等地。

查瑞龙是浙江定海人,出生于上海闸北陆家宅。自幼喜欢习武的他,在1920年加入了精武体育会,师从刘百川、任傲等国术名家学习拳术和武功。小学毕业后,他前往沧州,拜佟忠义为师,学习中国传统武术。在佟忠义的悉心教导下,经过四年的刻苦训练,查瑞龙武艺大进,成为一位出色的武术家。学成之后,他与志同道合的朋友们共同发起了国术研

究会，并聘请佟忠义担任总教练，进一步推广国术。在当时的上海，查瑞龙凭借其精湛的武艺迅速崭露头角，他曾创造了难度高、极惊险的"五花飞石"等40多种花式动作，练就了双臂千钧神力，还曾战胜多位外国武者，被誉为"东方大力士"。

1927年，任彭年创办了月明影片公司，着手策划拍摄一系列武侠题材的电影。任彭年的妻子邬丽珠与著名武侠影星查瑞龙为同门师兄妹，借此关系，邬丽珠亲自出面邀请查瑞龙加入月明影片公司。查瑞龙欣然应邀，先后参演了多部武侠影片，包括《东方大侠》《女镖师》和《飞将军》等，迅速成为当时最具影响力的武侠电影明星之一。查瑞龙在这些影片中的表演充满了精湛的武术技巧与深厚的戏剧功底，既展现了武侠人物的豪气与英姿，也刻画了角色的侠义精神，令观众耳目一新。他的表演不仅在上海本地赢得了广泛好评，还随着这些电影的成功传播，逐渐扩展到东南亚地区，受到大量观众的喜爱和追捧。

然而，随着武侠片市场逐渐饱和，查瑞龙对电影的热情和其事业方向发生了变化。这时，查瑞龙认识了同为大力士的彭飞。两人常常一起练武、交流心得，逐渐建立了深厚的友谊。此时的查瑞龙，随着社会形势的变化和个人思想的成长，对继续拍摄传统的武侠片逐渐失去了兴趣。他深感当时国家处于内忧外患的局面，社会需要更具现实意义的影片来唤醒民众。他将这一想法与彭飞分享，希望能够拍摄一些反映时代背景、富有社会责任感的电影作品。

彭飞对此十分感兴趣，并表示愿意合作。他不仅具备共同的爱国情怀，还提供了强大的经济后盾，成功筹得了拍摄资金。此外，他还通过朋友的介绍，联系到了当时著名的剧作家田汉，请他为计划中的影片编写剧本。

当查瑞龙和彭飞向田汉表达合作意向时，田汉被二人真挚的爱国情怀与合作诚意所打动，欣然同意参与这项电影创作。查瑞龙和彭飞不再满足于制作过去流行的武侠片，而是希望拍摄一部更具时代意义的影片。这一愿望与田汉的艺术追求高度契合。据田汉回忆，曾经的

好友赵湘林向他传达了查瑞龙和彭飞的想法，他们希望与田汉合作，制作一部反映时代现实的电影，跳脱过去的武侠片套路。田汉毫不犹豫地答应了。

1932年10月，艺华影业公司正式成立后，开始拍摄抗日题材的影片《民族生存》和《肉搏》。公司成立之初的条件非常简陋，没有专业的摄影棚，甚至连最基本的摄影器材也不齐全，但这并未阻挡田汉和他的团队追求电影艺术的热情与决心。在上海市郊的一所破旧房屋旁，田汉带领着摄制组，克服重重困难，开始了《民族生存》的拍摄工作。没有摄影棚，他们便将镜头对准真实的生活场景，田汉就提到曾"在杨树浦一家缫丝厂拍摄了工人们与资本家进行罢工斗争的场景，此外还在龙华监狱拍摄了监狱相关的场面"①。尽管条件艰苦，摄制团队依旧克服重重困难，力求将影片中的现实与历史事件准确展现。

半年之后，《民族生存》和《肉搏》拍摄完成。经过几个月的后期制作，这两部影片在上海的山西大戏院进行试映。虽然是在一家中等规模的影院，但试映效果却相当不错，这一成功不仅赢得了观众的认可，也进一步坚定了严春堂继续投资电影业的决心。

严春堂在当时挂名为艺华公司的经理，尽管他的出身带有黑社会背景，但在国家面临危难之际，他也具有一种传统的爱国情感。他不仅希望将电影作为一项实业加以发展，还期望利用电影的广泛影响力为国家和民族贡献力量。同时，他也很喜欢电影，对新兴的电影事业表现出极大的兴趣，并怀有宏大的抱负，期望将艺华公司发展成为可以跟当时电影大公司"明星""联华"相抗衡的势力。然而，严春堂对电影行业缺乏深入的了解，尤其是在电影制作和艺术创作方面的经验相对薄弱。他的管理能力也处于起步阶段，组织和运营公司面临诸多挑战。要实现扩大发展艺华公司的愿景，严春堂知人善任，放权让田汉总领公司的业务工作。

① 田汉：《影事追怀录》，北京：中国电影出版社1983年版，第24页。

作为艺华公司的创始人之一,田汉不仅为公司提供了技术和艺术上的支持,还引领公司逐步形成了自己的电影风格和创作理念。他带领公司力求通过电影艺术发扬民族精神、宣传爱国主义思想。在田汉的引导下,艺华公司不仅追求商业成功,更致力于以电影为媒介,反映社会现实,表达民族忧患意识。这一时期,艺华公司投身于拍摄具有社会意义的影片,努力在动荡的时代环境中为中国电影开辟一片新的天地。

田汉在艺华公司不仅负责剧本的创作与统筹,还积极为公司吸引了更多有才华的电影人加入。在他的引荐下,阳翰笙、夏衍等一批有影响力的电影人相继加入艺华公司,参与电影剧本的创作。还有一批优秀的导演和演员如苏怡、卜万苍、胡萍等也陆续加入艺华公司。这批杰出人才的到来,不仅增强了艺华公司的制作实力,还使公司的创作能力得到了显著提升,影片的质量和影响力不断攀升。公司从最初的简陋环境中逐渐成长为一家具有相当竞争力的电影企业,在激烈的市场竞争中展现出了强劲的后来居上之势。

三、遭遇第一次打击

艺华影业公司正式成立不到两个月,就遭遇了一次重大打击。1933年11月12日上午,国民党特务派人来艺华公司捣乱,他们不仅破坏了公司的办公设施,如写字台、玻璃窗、椅凳等,更是恶意损毁了公司的两辆汽车、一台珍贵的晒片机和一台摄影机。

这次突发事件无疑给艺华公司带来了沉重的打击,同时也让田汉及其团队深刻认识到在当时的政治环境下,坚持电影艺术的独立性和进步性是一项艰巨的挑战。他们意识到,在高压的政治氛围中,如何在保持创作自由的同时,又不触犯当权者的敏感神经,成为艺华公司生死存亡的关键。

尽管在物质上,艺华公司的损失可以通过时间和资金来弥补,但这次政治打压对公司未来发展方向和策略的影响却是深远和持久的。事件发

生后,国民党控制的媒体迅速对艺华公司展开了舆论攻击,将其标签化为"左翼电影大本营",并恶意诬陷其是"共党宣传机关,普罗文化同盟"①。这些标签和指控,不仅严重损害了艺华公司的声誉,更为公司未来的运营和发展设置了重重障碍。

为应对国民党的政治高压和舆论攻击,艺华公司及其相关人员迅速采取措施,通过发表声明进行自我辩解。这种辩解并非意味着屈服于国民党的高压政策,而是出于一种必要的自我保护。这种策略在当时显得尤为重要,不仅有效地转移了敌人的注意力,还为公司在复杂的政治环境中保留了生存和发展的空间。这种隐蔽的策略使艺华公司能够在政治压迫下继续其电影制作,正是这种灵活应对,艺华公司巧妙地在敌对的政治环境中找到了一条生存之道,避免了可能更为严厉的打压,并为左翼电影在当时的社会氛围中继续发挥影响力提供了保障。

与此同时,严春堂展现出了作为电影企业经营者的独特眼光和顽强的韧性。尽管面临政治压力和突如其来的打击,但他并未因此退缩。严春堂不仅维持了公司的正常运作,还着手扩展规模,力图提升艺华公司的制作水平和影响力。为了实现这一目标,严春堂增聘了多位电影行业的专业人才,包括知名导演史东山、应云卫,摄影师郑应时,布景师周克和方霈霖等。这些精英汇集在艺华公司,为公司的电影制作注入了新的活力和技术支持,奠定了大规模生产的基础。通过引进这一批优秀的电影人才,艺华公司不仅增强了创作实力,也为其在中国电影市场上的进一步发展铺平了道路。

1934年初,国民党特务机构以"中国青年铲共大同盟"的名义向上海的各大报馆发布了一份长篇宣言,要求对当时的电影产业施加严格的限制,明确警告各大制片公司禁止制作任何带有"赤化"倾向的影片,这些影

① 普罗文化同盟是20世纪30年代中国左翼文化运动的重要组成部分,它以上海为中心,影响波及全国乃至海外。这一时期的左翼文化运动在打破国民党文化"围剿"、传播进步思想、促进抗日救亡运动、推进中国近代思想发展中发挥了重要作用。

片被认为危害国家利益、描写阶级斗争或挑拨民族矛盾。宣言特别指出，所谓的"普罗"意识电影，即无产阶级意识电影，不应与"民族"意识电影混淆，后者通常强调民族主义和国家统一。同时，宣言要求避免制作反映社会黑暗面或病态的作品，以确保电影符合"教育社会"的目的。宣言还警告各电影公司不得使用田汉、夏衍、茅盾、沈西苓等人的作品，甚至要求停止由这些人物担任导演的影片制作。这些人的艺术作品被认为是传播激进思想，影响社会稳定。

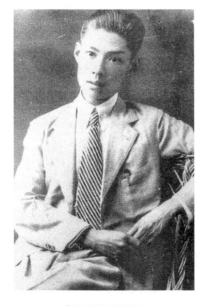
青年时期的夏衍

青年时期的田汉

在这种政治高压下，为了避免艺华公司遭到更严重的打击，严春堂不得不对公司的制片方针作出一定调整。他面临着一个两难的局面：一方面，左翼进步电影的成功，让艺华公司在电影市场获得了广泛的声誉，他不愿意放弃这条已经成熟的影片路线，也希望能够与田汉、阳翰笙等人继续合作；另一方面，为了进一步缓解国民党当局的压力，严春堂采取了多元化的策略，邀请但杜宇加入艺华公司，并策划制作一些远离政治的歌舞影片，其编导的《人间仙子》便是一部脱离政治内容的歌舞片。通过这种方式，严春堂巧妙地平衡了公司继续生产与避开打压的现实矛盾，确保了

艺华公司的运作能够在艰难的政治环境中继续下去。

艺华公司之所以遭到国民党特务部门的打压,主要有以下几个方面的原因:

首先,艺华公司在成立之初就表现出了鲜明的反帝进步倾向,这让国民党政府非常忌惮。在公司创办之初发行的《艺华周报》创刊号上,明确提出了"电影是一种大众教育的工具,具有对于大众的绝对伟大的力量"[1],这意味着艺华公司将电影视为唤醒民众、传播思想的重要手段。公司创作的核心原则也鲜明地指向了对中国劳动大众的关注。这直接将艺华公司定位为一个具有强烈社会责任感和政治诉求的电影公司。不仅如此,在《艺华周报》第二期中,编剧阳翰笙进一步明确提出艺华公司要"向着反帝反封建的新的方向前进!不要落伍,更不要开倒车!"[2]这表明艺华公司不仅仅是一个电影制作机构,更是一个肩负反帝反封建斗争使命的文化阵地。这一立场与当时国民党的政策直接对立,自然引发了国民党当局的警惕和敌意。艺华公司聚集了一批在文化和政治领域具有号召力的左翼人士,这使得国民党政府愈发将其视为共产党宣传的文化大本营,甚至认为艺华公司是"赤色电影"的主要策源地。这种政治定位不仅导致艺华公司成为国民党特务部门的眼中钉,也使得其难以摆脱当局的打压。

其次,田汉曾亲自主持公司的工作并执导抗日电影《民族生存》,也是艺华公司引起国民党当局敌视的另一原因。田汉在加入中国左翼作家联盟后,便在创作中不断融入阶级斗争和抗日宣传的思想,成为左翼文化阵营中的重要人物。田汉创作了一系列反映社会矛盾、宣传抗日思想的舞台剧作品,如《垃圾箱》《火之跳舞》《洪水》《乱钟》和《扫射》等,均具有强烈的政治色彩。这些作品不仅揭露社会的深刻矛盾,还向大众传播反帝反封建的进步思想。与此同时,田汉也创作了许多宣传抗战的剧本,如以抗日英雄马占山为原型的电影《马占山》、根据茅盾的短篇小说《春蚕》改编

[1] 任钧:《力的生长》,《艺华周报(创刊号)》,1933年9月版。
[2] 阳翰笙:《向着新的方向前进》,《艺华周报》,1933年第2期,第16页。

的电影《春蚕破茧记》、反映中国人民抗日情绪的影片《中国的怒吼》等,尤其是1931年田汉创作的电影剧本《三个摩登女性》被联华公司拍摄成电影,取得了极大的社会反响,进一步提升了田汉在文化界的影响力。由于田汉在文化和政治领域的双重身份,其作品中所体现的反帝思想和阶级斗争内容,使他成为国民党特务部门特别关注的对象。田汉主持艺华公司的工作,使得公司在创作倾向上更加凸显其左翼色彩,这无疑加剧了国民党当局对艺华公司的警惕和敌意。因此,田汉的参与和他的政治背景是艺华公司遭到国民党打击的另一个重要因素。

除此之外,艺华公司甚至还有直接踩过国民党"红线"的事件。1933年10月,在田汉的策划安排下,艺华公司宴请一些反对日本侵华的国外左翼人士。这次宴会国内一些主要左翼电影人都曾参加,如郑正秋、周剑云、胡蝶、史东山、夏衍等,宴会气氛非常热烈,整场活动取得了圆满成功。在第二天,田汉还安排这些左翼人士深入访问上海郊区的农民和工人,了解他们的生活状况。这让国民党认为艺华公司不仅仅是一个电影制作机构,更是一个与国际左翼势力有联系的政治阵地。这直接引发了特务暴力打压艺华公司的行动,成为公司遭受打击的又一重要导火索。

在20世纪30年代,拍摄左翼题材影片的公司并不止艺华公司一家,明星公司和联华公司等大型电影公司也制作了大量具有左翼思想的电影作品。例如,明星公司拍摄了《狂流》《春蚕》《上海二十四小时》等影片,而联华公司则推出了《共赴国难》《都会的早晨》《小玩意》等作品,都在当时引起了广泛的社会反响。但国民党特务部门在1933年选择对艺华公司进行破坏,而未对明星、联华等其他大型电影公司采取同样的行动。这是因为这些公司往往与国民党内部的不同派系有着千丝万缕的联系,或者拥有广泛的社会影响力,使得特务机构在采取行动时不得不有所顾忌。

明星公司,作为中国电影工业的先驱之一,在20世纪30年代已经确立了坚实的行业地位。公司的三位核心人物——张石川、周剑云和郑正秋,不仅在电影界享有崇高的声誉,而且在社会各界都有着广泛的影响力。特别是张石川,他的成就和声望甚至引起了国民政府的注意。他曾

受国民政府之托拍摄"剿匪"纪录片,这一任务不仅体现了他作为电影人的专业能力,还象征着他为当时的政治环境所认可。

联华公司的境遇与艺华公司相似,但在政治背景上却有着显著的差异。联华老板罗明佑出身显赫,其叔叔为罗文干和罗文庄,曾分别在北洋政府和国民政府的司法、财政、外交等部门担任重要职务。此外,联华公司的董事会成员中还包括曾任北洋政府国务总理的熊希龄以及东北军总司令张学良的夫人于凤至等重量级人物。有了这些显赫背景和政治人物的支持,联华公司不仅能在电影制作上获得更多的资金支持和资源调动,还能在面对来自政治方面的压力时更为从容。国民党特务部门虽然对左翼电影公司时有监控和压制,但联华公司因为背后有着强大而复杂的政治势力,自然使国民党特务机构不敢轻举妄动。

相对而言,艺华公司则显得"根基浅薄"。其老板严春堂虽然在上海有一定的黑社会背景,但并未与国民党政府中的重要权贵建立起深厚的利益关系网。艺华公司成立时间较短,虽然在影片《民族生存》《肉搏》送审期间曾宴请过国民政府要员,但这些关系并不深厚,无法为公司提供足够的政治庇护。因此,国民党特务部门选择艺华公司作为打击目标,既可以避免触动太多的政治和社会势力,又能够通过这一行动起到"杀一儆百"的效果,向其他电影公司发出警告,打击左翼文化势力。

艺华公司被国民党特务打压的事件,不仅揭示了文化和政治冲突,也暴露出国民政府内部教育系统与党务系统之间的矛盾与分歧。这种分歧导致党务系统往往试图通过干预行政运作来实现其统治欲望,但在面对行政机关时常遭到抵触。当党务系统无法通过常规的行政手段达成目标时,他们就会采取一些法外手段实现他们的目的。

具体来说,当时的电影检查工作由国民政府教育部和内政部联合组建的"电影检查委员会"主导,行政方面的控制力量较为复杂。根据1930年颁布的《电影检查法》,电影检查的委员配置为教育部派出4人、内政部派出3人,并由中宣部委员在检片时提供指导。地方层面的检查员则主要来自各地的教育机关,而警察机关仅负有协助的职责。这种制度设计

使得电影检查的主导权更多掌握在教育系统人士手中。由于教育系统的检查员在政治上相对较为温和,他们在面对左翼电影或反映社会现实问题的影片时,往往采取较为宽松的态度。例如,艺华公司出品的《民族生存》和《肉搏》等影片,尽管具有明显的抗日和社会批判内容,但教育系统检查员依旧给出上映许可。

这一现象反映了当时中国电影审查制度中存在的微妙政治平衡——虽然国民党对左翼思想的打压逐渐加强,但教育系统人士在电影审查过程中起到了某种缓冲作用,使得左翼电影在一定程度上仍能得以传播。这种制度设计无意中为当时的左翼电影运动留下了空间,也为社会现实问题的电影表达提供了机会。但是这种相对宽松的检查尺度激怒了党务系统。党务系统认为这些电影在宣扬左翼思想,威胁到了国民党的统治,因此指使特务对艺华公司采取暴力行动。同时,他们也将攻击目标对准了电影检查委员会,认为该机构在审查中对左翼电影宽容,甚至怀疑委员会被艺华公司贿赂。对此,电影检查委员会坚称所有影片的检查都严格遵循程序,并在中宣部指导员的监督下进行,特别是《民族生存》和《肉搏》两片,均在励志社公开试映,均无异议后才发放了上映许可。然而,艺华事件之后,面对来自各方的政治压力,电影检查委员会明显收紧了检查标准,尤其对社会题材影片表现出更为严厉的审查和警惕态度。这种收紧的检查标准,直接影响了许多反映社会现实的影片。以明星公司的《上海二十四小时》为例,这部影片因涉及敏感的社会问题,被检查部门扣押长达一年之久,直到经过多次修改后才得以解禁。而艺华公司的抗战题材影片《中国海的怒潮》也遭遇了严重的删剪,超过三分之一的内容被删除,导致影片最终呈现的效果与创作者的初衷大相径庭。

田汉、阳翰笙也对这些挫折进行了深刻的反思,他们意识到,过于公开和直白的左翼倾向使得艺华公司成为国民党打击的显眼目标,如果要继续发展,就必须调整策略,以更隐蔽和灵活的方式继续与公司合作。于是,他们不再直接对抗国民党的审查和打压,而是通过迂回的方式继续在影片中表达社会批判和进步思想,比如在影片中运用隐喻、象征等手法,

借助间接的表达方式来反映社会现实和左翼立场,以避免过于直接的政治内容激怒当局。这种策略调整不仅是为了保护艺华公司,也是为了让左翼电影创作在高压政治环境下得以继续存在和发展。

同时,在新的策略下,田汉和阳翰笙辞去了艺华公司顾问职务,改为以特约编剧的身份继续为艺华贡献力量。在这一安排中,他们不再公开参与公司活动,也不暴露身份,而是通过个人联系的方式为艺华公司提供剧本创作。这样做的目的在于减少国民党特务机构的注意,同时避开电影检查部门的审查,来保证影片能够顺利过审。

为了进一步掩盖左翼电影工作者的身份,影片在片头字幕中不再出现剧作者的真实姓名或笔名,而是以导演兼编剧的名义出现。例如,田汉用导演卜万苍的名义拍摄《黄金时代》和《凯歌》;阳翰笙以岳枫编导的名义制作《逃亡》。通过这种隐蔽的合作方式,左翼电影工作者成功地在高压环境下继续他们的电影创作,使艺华公司在动荡的政治环境中得以生存和发展。

在发展方针上,到1934年2月底,经过几个月的调整,艺华公司在《申报》上发布了一则《艺华影业公司宣言》。在这份宣言中,艺华公司明确调整了其发展方针,不再突出成立之初那种鲜明的"反帝反封建"倾向,而是将目标放在"力求艺术人才的合作,技术水准的提高,以辅助国片运动之发展,进而与外国影片争一日之短长"[①]。这种新的发展方针表明,艺华公司希望通过提高电影制作的艺术性和技术水平,在国片和外片的竞争中占据一席之地,避免再度引发政治冲突。

在公司人员阵容上,艺华公司也做出了调整。公司内部的主力人物都是政治色彩较为模糊的电影界人士,这使得艺华公司在表面上看起来更加中立和商业化,减少了政治敏感性。而那些政治身份明显的左翼人物,如田汉、阳翰笙等人则刻意不再提及。这一策略显然是为了缓和与国民党当局的紧张关系,同时继续推动公司的发展,确保影片能够顺利通过审查并进入市场。

① 《申报》,1934年2月25日。

通过这种转变,艺华公司逐渐摆脱了因强烈左翼立场而带来的政治压力,开始走向更加务实的道路,以确保其在动荡的政治环境中得以持续经营并保持影响力。1934年,艺华公司共摄制完成了《女人》《黄金时代》等四部故事片。到了1935年,公司又摄制了《新婚的前夜》《逃亡》《生之哀歌》等七部影片。与1934年相比,公司的影片摄制数量实现了翻倍的增长,这一成就不仅标志着公司已经从先前的政治困境中恢复过来,而且显示其进入了快速发展的新阶段。公司的扩张不仅体现在产量的增加上,还表现出其对市场前景的敏锐洞察,以及在拓展业务方面的积极尝试。通过在香港市场的布局,艺华公司进一步扩大了自己的影响力,表明其在中国电影业中正迈向更高的阶段。

四、向"软性"电影的转变

艺华公司在拍摄具有左翼色彩影片的同时,也遭到国民党政府的进一步打压。1935年初,艺华公司的核心人物田汉、阳翰笙接连被捕,这对艺华公司造成了沉重打击。虽然田汉和阳翰笙在1935年7月下旬通过徐悲鸿、宗白华和张道藩的保释得以出狱,但他们受国民党当局的监视,被迫滞留在南京。在这样的情况下,田汉和阳翰笙与艺华公司的合作也无法继续。

受此影响,艺华公司开始调整方向,接纳一些持"软性电影"观点的电影人。严春堂接纳了一批对左翼电影持不同意见的影人进入公司,他们倡导远离政治,以娱乐性和商业性为主的电影创作。此举引发了公司内部分左翼成员的不满,纷纷离开艺华公司以示抗议。然而,这种趋势已不可逆转。到了1935年底,艺华公司在面临持续的政治压力和市场困境后,进行了内部改组,开始逐步转向拍摄娱乐性和商业化倾向较强的"软性电影"。随着一系列人事和经营策略的调整,艺华公司的政治倾向逐渐从左翼转向,制片风格也从关注社会现实和抗争的左翼电影,转变为以娱乐为主、注重商业利益的"软性电影"。

"软性电影"这一概念最先由黄嘉谟在1933年12月发表的文章《硬

性影片与软性影片》中提出,并由此引发了一场关于"软硬电影"的争论。在这篇文章中,黄嘉谟以富有创意的比喻表达了他对电影本质的独特看法。他认为"电影是给眼睛吃的冰淇淋,给心灵做的沙发椅",以此形象地表明他对电影作为一种轻松、愉悦的艺术形式的理解。在他看来,电影是一种带来感官享受和情感放松的媒介,而不是过于沉重、严肃的思想工具。因此,他进一步指出:"电影是软片,所以应该是软性的。"[1]这种说法意在强调电影应具备轻松、愉悦的娱乐功能,而不应承载过重的政治或社会意识形态功能。

黄嘉谟同时坚决反对将政治意识强加于电影之中的做法,认为这种做法使电影变得"硬化",丧失了艺术性和观赏性。他强调电影的艺术特性和商业属性,主张电影应当以娱乐为主,满足观众的视觉和感官需求,而不应成为政治宣传的工具。

黄嘉谟的"软性电影"观点得到了刘呐鸥、穆时英等文人的支持,他们主张电影应摆脱政治束缚,回归其作为大众娱乐的本质。这场"软硬电影"的争论不仅反映了电影界对电影功能与目的的不同理解,也揭示了当时中国社会内部关于文化艺术如何与政治现实互动的深层矛盾。这种分歧深刻影响了像艺华公司这样的电影企业的创作方向和市场定位,促使部分电影人转向以商业性和娱乐性为主的"软性电影"。

夏衍、唐纳、尘无、鲁思等左翼电影人对黄嘉谟的"软性电影"言论进行了激烈的反驳和批判。他们认为,电影在阶级社会中具有明显的意识形态属性,应该肩负起宣传和教育的职能,尤其是在当时的社会背景下,强调电影的政治功能具有积极的现实意义。

然而,左翼电影人将电影作为阶级斗争的武器,过分强调电影的教育作用,而忽略了其娱乐价值,这导致了教育与娱乐之间的冲突。在内容与形式的关系上,他们正确地指出了两者的对立统一关系,强调内容对形式的决定性影响,并重视电影内容的先进性。但是,他们对形式的主动作用

[1] 嘉谟:《硬性影片与软性影片》,《现代电影》,1933年第6期,第3页。

关注不足，忽视了形式对内容表现力和感染力的重要性，这种不平衡的观点可能会导致题材和创作方法的局限性。

重视电影的教育作用在当时的背景下具有一定的进步意义，尤其是在面对日本侵略和国内社会矛盾加剧的形势下，激励了许多电影人以社会现实为题材，创作具有政治和社会意义的作品。然而，随着左翼电影运动的发展，这种评价标准也逐渐暴露出一定的局限性。由于过于注重电影的政治和思想内容，有时电影批评被简化为政治判断。左翼电影人对符合自身意识形态的电影往往给予高度赞扬，而忽视了电影在艺术性、表现手法等方面的不足。尤其是对左翼电影作品，他们的评价往往偏向肯定与推崇，批评较少，而对其他类型的国产影片，尤其是娱乐性较强或政治立场不明确的电影，则相对苛刻。

艺华公司在这种环境下坚持拍摄"软性电影"，背后有其深刻的现实原因。

首先，政治环境的进一步恶化对艺华公司的影响尤为显著。田汉和阳翰笙的被捕，使得艺华公司失去了左翼力量的领导核心，整个左翼电影的创作和拍摄工作也陷入停滞。这两位重要的左翼电影人此前为艺华公司的创作提供了政治和艺术上的方向，他们的突然被捕不仅让公司失去了明确的创作引导，也使得公司内部的创作力量陷入混乱。对于艺华公司的经理严春堂来说，田汉和阳翰笙的被捕不仅打击了公司的创作核心，也让他个人感到极大的惶恐和不安。面对国民党当局的政治压力和利诱，严春堂的立场逐渐变得摇摆不定。作为一个电影企业的经营者，严春堂必须考虑如何在恶劣的政治环境下维持公司的生存和发展。在这种情况下，拍摄"软性电影"成为一种现实选择。软性电影远离政治争议，注重娱乐性和商业性，能够在不触及敏感政治问题的前提下，保证影片通过审查并顺利发行。对于严春堂而言，这不仅是公司在政治高压下求生存的一种策略，也是面对现实压力作出的务实转型。

其次，艺华公司面临着严重的经济困境，这也是其转向拍摄"软性电影"的重要原因之一。在公司成立初期，严春堂为了与其他电影公司抗

衡，不惜投入重金拍片，力图通过制作大制作的精良影片树立艺华公司的形象。例如，在电影《中国海的怒潮》中，为了再现激烈的海上战斗场景，艺华公司动用了近三百条渔船；另一个例子是电影《烈焰》中的大火场景，为了达到逼真的效果，艺华公司不惜焚烧了价值数千元的布景。然而，这些巨额投入并未为艺华公司带来相应的经济回报。像《民族生存》《肉搏》《中国海的怒潮》这样的影片，虽然在思想上具有深刻的社会和政治意义，但由于在政治上触怒了国民党当局，它们要么无法在租界上映，要么遭到了严重的删减，最终票房表现十分惨淡。尤其是这些影片在经过删减后，导致影片情节不连贯、逻辑混乱，观众难以理解，失去了原有的思想深度和连贯性，直接影响了观众的观影体验。艺华公司制作的其他影片因内容偏重政治宣教，缺乏娱乐性，未能吸引大多数观众。这些影片在电影市场上失去了竞争力，观众无法与影片中的政治信息产生共鸣，导致票房成绩同样不理想。这种状况加剧了公司的财务压力。

电影《中国海的怒潮》海报

与此同时,艺华公司还面临着制作周期过长、影片产量过少的问题。由于影片制作成本高昂且时间周期较长,艺华公司难以保持稳定的资金流动,导致资金周转困难。到1935年底,公司亏损额竟高达60余万元,陷入了严重的财务困境。在这种艰难的形势下,公司创始人严春堂不得不做出战略调整。他逐渐认识到,继续拍摄政治性较强的影片不仅难以获得政府的支持,还会进一步损害公司的市场竞争力。为了维持公司的生存和发展,严春堂最终决定转向拍摄娱乐性和商业化倾向较强的"软性电影"。这一转型不仅是财务上的救急策略,也标志着艺华公司在创作方向上的重大转变,从早期的社会批判和进步思想电影,转向了迎合大众娱乐需求的商业电影。这种类型的影片避开了政治敏感题材,更加注重市场需求和观众的娱乐体验,能够通过较快的制作速度和更受欢迎的题材,帮助公司缓解经济压力,恢复财务平衡。

再次,艺华公司左翼电影创作力量的衰退,是其转向"软性电影"的关键因素之一。田汉与阳翰笙作为该公司左翼电影创作的领军人物,在1933—1935年间,他们参与编剧的13部左翼影片中,有7部出自他们之手。然而,随着田汉和阳翰笙的离去,艺华公司内部的左翼力量几乎完全崩溃,编剧、导演、演员等核心创作人才的流失,使得公司难以维持左翼电影的制作。面对剧本短缺的困境,严春堂不仅要应对来自政府的政治压力,还必须从实际出发,接纳黄嘉谟、刘呐鸥、黄天始等人的剧本和电影理念,转而拍摄注重娱乐和商业价值的"软性电影"。这类影片避开了政治敏感话题,迎合了当时的市场需求,在一定程度上缓解了政治压力。这种转向既是迫于政治环境的变化,也是电影人才流失带来的现实挑战。左翼电影人和"软性电影"论者的主要分歧表现在以下几个方面。

在政治立场方面,艺华公司在制片方向上的转变激起了左翼电影人的强烈反对,他们利用《民报》《大晚报》等媒体平台,发表了一系列尖锐的文章,对"软性影片"进行了毫不留情的批评。凌鹤等左翼电影人认为,在当前民族危机的严峻时刻,电影不应仅仅作为一种娱乐形式存在,更应肩负起振兴民族的使命。他们坚定地认为,在民族存亡的紧要关头,电影应

当担负起道德责任,为观众提供正面的思想启迪。凌鹤在批评中强调,尽管电影界因环境所迫,无法将全部的救国热情完全展现在大银幕上,但至少应对观众负起道德责任,创作出能够激发人心的作品。与左翼电影人的立场不同,艺华公司在"软性电影"论者的主导下,采取了更为务实的态度。《花烛之夜》《化身姑娘》等影片都是以民族文化为前提,以社会教育为宗旨,既能娱乐观众,也能适度揭示社会问题。

在电影功能方面,左翼电影人认为,电影的首要任务是教育观众,推动民族觉醒,因此他们反对任何将娱乐与教育结合的尝试。在他们看来,电影如果注重娱乐,便是在民族危机时刻的堕落表现,娱乐性的电影无法与民族文化和社会教育扯上关系,反而会对观众产生毒害。而艺华公司在"软性电影"论者的主导下,认为电影的教育功能和娱乐功能并不矛盾,可以通过轻松的娱乐方式潜移默化地影响观众的思想意识。

在观众理解方面,左翼电影人和"软性电影"论者主导下的艺华公司也存在明显的分歧,左翼电影人所理解的观众主要是那些具有天然爱国情怀以及怀有进步思想的民众,这些人被视为等待启蒙和唤醒的对象。左翼电影人认为,电影应当承担教育和宣传的功能,通过影片唤醒观众的民族觉醒和阶级意识,引导他们参与抗争,推动社会变革。因此,在左翼电影人的构想中,电影观众不仅是娱乐的接受者,更是革命的潜在支持者和积极参与者。相反,艺华公司理解的观众则主要是乐于日常生活的小市民群体。虽然他们中的一些人也有爱国意识,但大多数更倾向于追求眼前的娱乐和即时的满足。他们只希望电影能够为自己平淡的日常生活提供一些轻松的娱乐体验。对于当时的艺华公司来说,想要继续生存,就必须依赖这些小市民观众的支持。因此,公司在电影创作上更多地考虑如何吸引这部分观众的兴趣和消费需求,而不再将电影单纯作为政治宣传的工具。

正是这种对观众的不同建构,导致双方在讨论电影功能和目的时难以达成共识。左翼影人希望通过电影激发观众的民族和阶级意识,而艺华公司则试图通过轻松的娱乐内容满足观众的日常需求。这种核心问题

上的分歧成为双方难以合作的重要原因,也进一步加剧了彼此之间的矛盾。

尽管面临诸多挑战,艺华公司在转向"软性电影"后获得了市场的成功。到1937年上半年,艺华公司已经摆脱了此前的经济困境,逐渐恢复了稳定的发展势头,影片的产量已赶上明星与联华公司,且远远领先老牌的天一公司。

然而,日本开始全面侵华,这严重扰乱了艺华公司的发展轨迹。尤其是在1937年11月日军占领了上海大部分地区(除英美公共租界和法租界外),这场战争使整个上海的电影业陷入瘫痪状态,包括艺华公司在内的众多电影公司均被迫停业。在停业前,艺华公司的电影生产保持了稳定增长的趋势,年年攀升,显示出强劲的发展潜力。尤其是在软性电影的推动下,公司逐渐获得了经济上的恢复和成长,显现出蓬勃的生机。如果没有战争的干扰,艺华公司很可能继续扩大其市场份额,并进一步巩固其在中国电影业中的地位。但上海的沦陷和战争的破坏终结了艺华公司刚刚显现的繁荣前景,使其原本可能迎来的黄金时代戛然而止。尽管在商业策略上的成功帮助艺华公司走出了经济困境,但战争的阴影终究让其无法继续辉煌下去。

第二节 艺华影业公司的发展经验

相比于明星公司和联华公司,艺华公司的组织架构相对简洁。1932年创办之初,公司机构尚未完善,主要依靠田汉等几位核心人物组成的摄制组,进行独立的拍摄工作,几乎是一种"单枪匹马"式的工作模式。由于资源有限,初期的艺华公司更多是依靠个人的才智和热情推动电影的制作,团队规模和分工都非常有限。

到1933年,随着艺华公司正式成立,公司开始逐步扩大,并建立了自己的摄影场。摄制组也由最初的单一团队扩展为三组,制作规模明显提

升。第一组由彭飞负责,第二组由查瑞龙负责,第三组由苏怡负责。这样的扩充标志着艺华公司在制作流程上逐渐走向规范和分工明确。此外,还成立了剧本编审委员会,也称编剧委员会,专门负责剧本的编写、审定以及创作规划。这一委员会的设立,不仅加强了公司内部对剧本质量的控制,也为电影制作提供了更加系统和专业的剧本资源,确保影片内容的思想性和艺术性。

随着公司的发展,艺华公司逐步完善其组织结构,形成由多个专业部门构成的系统化建构,主要包括负责影片的整体策划与制作流程的组织协调的制片部;管理剧本、导演、演员以及拍摄的具体进度和现场调度的剧务部;专门负责影片的后期处理的洗印部;负责电影的声音录制、后期配音以及音效设计的收音部;负责影片的视觉设计、布景、服装、道具等美术工作的美工部;负责影片的发行、市场推广和院线联系的营业部。这种组织架构虽然相对于明星公司和联华公司显得较为简单,但对于艺华公司而言,它符合当时公司的规模和运作需求。灵活高效的分工使艺华公司能够快速适应市场的变化,同时以较低的运营成本维持创作活力。随着公司业务的扩展,这种结构逐渐走向成熟,为艺华公司日后在电影市场中的稳步发展打下了基础。

艺华公司的管理权主要集中在总经理严春堂及其家族手中。这种集中的管理模式减少了内部的权力斗争,避免了由于股东利益冲突而导致的决策拖延。因此,在经营上,艺华公司能够更加灵活地应对市场变化,迅速调整策略,适应不断变化的电影市场环境。然而,这种组织结构也有其不利之处。相较于当时已经发展出股份制运作模式的电影企业,如明星公司、联华公司等,艺华公司的管理模式显得较为单一和保守。明星公司和联华公司采用了资本所有权与经营权分离的现代股份制模式,即董事会负责资本运作,而总经理专注于经营管理。这种模式使得他们能够吸引更多的投资者,并建立起更专业化的管理团队。艺华公司采取了家族式管理模式,严春堂父子既是公司的资本所有者,又掌控着公司的经营大权。这种家族式管理方式虽然赋予了公司高度的灵活性,但在一定程

度上也限制了其进一步的发展。

首先,由于决策权集中在家族内部,公司在吸引外部有才华的管理者和专业人才方面面临困难,外部人才难以在公司中发挥其作用,这不仅影响了艺华公司的管理创新能力,也限制了公司在现代化经营和管理中的发展潜力。

其次,这种家族式管理模式在应对经营困难时,更倾向于短期利益。尤其在政治形势复杂的背景下,这种倾向可能削弱公司在艺术或文化立场上的稳定性与持续性。例如,当艺华公司面临政治压力或市场困境时,家族管理者可能会优先考虑规避财务风险,而非坚持此前的艺术方向或政治立场。这在一定程度上影响了艺华公司在左翼电影创作上的持续性,也使得公司在面对复杂的外部环境时,逐渐向商业化倾斜。

最后,这种独资形态赋予了公司决策上的高度自主性。由于不需要征求股东会或董事会的意见,严春堂父子可以在公司经营和制片策略上灵活应对,不断根据市场和政治形势调整决策。这种高度灵活的制片策略使得艺华公司能够迅速转变方向,适应环境的变化,从而屡次化解危机。正是这种灵活多变的制片策略,使得艺华公司在其发展过程中展现出明显的阶段性特征。无论是在早期的左翼电影时期,还是后来向软性电影的转型,艺华公司都能够及时调整生产策略,确保公司在电影市场中生存和发展。总体来看,艺华公司的发展始终伴随着灵活与保守、创新与限制之间的矛盾。

一、严谨又灵活的制片态度

在成立初期,艺华公司面临着双重竞争压力,市场形势异常严峻。

一方面,来自明星、天一、联华等大型电影公司的强大挤压使得艺华公司在资源、市场份额和品牌影响力上处于劣势。这些大公司资金雄厚,拥有较为成熟的制作和发行体系,能够在市场上推出大量高质量的影片,占据主要院线和观众群体。可以说,这些公司不仅主导了国内电影市场,

还在创作风格、技术水平和国际合作方面具有先发优势,给艺华公司带来了不小的压力。

另一方面,市场上中小型电影公司如月明、快活林、天北等纷纷涌现,形成了一个高度分散的竞争格局。这些中小电影公司尽管规模不大,但它们凭借较低的制作成本和灵活的市场策略,迅速占领了一部分市场空间,进一步加剧了艺华公司在市场中的生存压力。这些中小公司更擅长利用短期、低成本的制作手法,制作迎合大众娱乐需求的影片,抢占了一定的观众群体,分散了艺华公司的市场份额。

在这种双重竞争压力下,艺华公司不仅要与大公司在资源和品牌上抗衡,还要与这些灵活多变的中小公司争夺有限的市场份额。市场竞争的激烈性促使艺华公司不得不调整策略,寻找自己的定位,所以他们采取了积极进取的策略。

第一,为了确立自己的品牌地位,艺华公司不惜花费巨资打造电影精品。公司在制片策略上特别注重影片的质量,明确提出"只求质的优异,赢利与否非所计也"的理念。艺华公司追求在技术、艺术和制作规模上的领先,希望通过推出高质量的电影作品,在电影市场上建立起独特的品牌形象。与此同时,艺华公司也将其电影创作与更高的社会责任结合起来,强调要以发扬民族精神,提高社会文化水准为目标。在影片的制作过程中,公司不仅追求技术和艺术上的突破,还力求在内容上推动社会文化的进步。

在当时没有特效的年代,一切都需要实景拍摄。为了在内容上推陈出新,艺华不惜斥巨资营造宏大场面,在电影《中国海的怒潮》中,动用上百条渔船,聘请四五百名群众演员扮演渔民。影片通过波澜壮阔、怒潮汹涌的海景以及紧张激烈的海战场面,将当时的电影视觉效果提升到一个全新高度。这种海战题材的表现手法在中国电影史上属首次,极大地增强了电影的表现力和制作水平。在另一部影片《烈焰》的制作中,艺华公司同样不惜巨资。在影片中,为表现豪华场景,艺华公司搭建了富丽堂皇的"金屋"布景,动员二十余名工人耗时十余日才完成。其精美程度令人惊叹,充分体现了公司在电影制作上的高投入和高标准。最后为了更好

呈现电影中的大火场景,艺华公司毅然决定将"金屋"烧掉。这种不计成本追求真实效果的做法,在当时的电影界极为少见,显示了艺华公司追求卓越和突破的决心。无论是《中国海的怒潮》中恢弘的海战场面,还是《烈焰》中震撼的火灾场景,艺华公司通过这些大制作的影片,展现出其在制片策略上的远见与魄力。

第二,艺华公司在这一时期的精品制片策略不仅体现在制作质量上,更突出于影片思想内容的进步性。不少作品敢于直击社会现实,勇敢揭露社会矛盾,带有鲜明的左翼色彩和强烈的批判精神。例如电影《民族生存》,原名《无家可归的中国人们》,该片讲述了九一八事变后,郑荣福和妹妹瑞姑逃亡到上海,结识了一群无家可归的人。面对种种不幸,他们最终决定参加义勇军,与日本侵略者展开抗战的故事。影片《肉搏》则聚焦两位青年史震球和冯飞鹏,他们在化解误会、放弃个人情感纠葛后,选择了抛弃个人幸福,奔赴战场,与入侵者展开激烈搏斗,表现了爱国青年为国家和民族献身的精神。在影片《烈焰》中,则以象征手法表现了日本帝国主义对中国的侵略,影片中的"火灾"象征着侵略带来的灾难,而影片的主题则强调通过自救来扑灭帝国主义带来的"烈焰"。通过这种隐喻,影片在曲折的叙事中传递了抗日的主题,表现了中国人民面对外来压迫时必然的觉醒与反抗。

这些影片通过激烈的抗战场景和鲜明的抗日民族意识,迅速引起了社会的广泛关注。它们不仅展示了宏大的视觉效果,还深刻反映了时代的痛点和民族危机,打动了当时的观众。艺华公司通过这些电影,不仅树立了自身的品牌形象,还确立了其在左翼电影市场中的地位。这些作品充满了时代的呼声,表现了中国人民抗战意识的觉醒过程,使艺华公司逐渐在电影行业中脱颖而出,成为有影响力的电影企业。

第三,艺华公司也非常注重提升制片的摄制水准,一方面,公司订购了精良的摄影器材,确保拍摄画面的清晰度和质量;另一方面,还引进了先进的照明设备,如水银灯等,这些设备在当时的电影制作中具有重要的技术优势,为拍摄复杂的场景和提高影片的视觉效果提供了强有力的硬件支持。高品质的设备为影片的拍摄质量提供了坚实的保障,帮助公司

在技术上与其他竞争对手拉开了距离。另外,艺华公司还开始全面转向有声电影的拍摄工作。1934年艺华公司拍出首部有声作品《人间仙子》。自此,公司所有的影片制作都开始采用有声技术,进一步提升了电影的观赏性和技术水准。为了支持有声片的制作,艺华公司专门成立了收音部,专职负责影片的录音工作。

以上几个措施,让艺华公司在早期得以快速发展。由于资金充裕,艺华公司在制定制片策略时,敢于大投入、高质量地制作高品质的电影作品。通过大手笔的投入和对影片质量的严格把控,艺华公司迅速在电影市场上树立了良好的品牌形象,引发了各地影戏院的极大兴趣。影戏院对艺华电影的需求量持续增长。

尽管艺华公司在初期选择了打造精品、树立品牌的制片策略,并取得了显著成效,也赢得了良好的声誉,但这一策略所投入的巨额资金并未立即转化为相应的利润回报,同时对作品精益求精的追求导致制片速度减缓,影片产量不足,进而影响了资金的流动性,给公司带来了沉重的经济压力。此外,国民政府对左翼电影人的打压,使得很多电影无法付诸拍摄和上映。面对这些挑战,艺华公司决定进行变革,他们对人员进行了大规模的调整和组织改组,公司开始抛弃过去相对激进的拍片策略,转而实行"意识与兴趣并重,品质与产量均等"①的原则,试图在保持影片思想性和艺术性的同时,加快制片速度,提升影片的产量,以实现资金的快速回笼,减轻经济压力。

这一新的制片方针强调在内容上兼顾意识形态和观众的娱乐兴趣,既不放弃影片的思想性,又要吸引更多的观众群体。这一转变不仅反映了艺华公司对外部政治和市场压力的灵活应对,也表明公司在追求长期生存和发展的过程中,逐渐向更务实的商业模式靠拢。

这种"务实"的制片策略调整,虽然有被迫的因素,但确实反映了艺华公司在面对现实政治和市场压力下所做出的抉择。这一时期艺华公司开始与其他电影公司一样,将电影视为现代社会中最为高级的娱乐产品。

① 曾瑜:《艺华公司的过去、现在和未来》,《艺华画报(创刊号)》,1937年。

公司认为,现代观众不再愿意接受沉重的政治教育或道德说教,而是希望通过电影获得片刻的轻松与快乐。他们"刚从人生的责任的重负里解放出来,想在影戏院里找寻片刻的享乐"①,因此,他们不希望在银幕上被灌输社会责任或意识形态的说教。观众的需求从思想启蒙转向了简单、直接的娱乐消费,这促使艺华公司将影片的焦点从意识形态的表达转向纯粹的观赏性和娱乐性。

这一转变使得艺华公司在商业化道路上越走越远。公司从以意识形态为导向的左翼电影逐渐转向商业电影,特别是小市民观众群体所喜爱的轻松、娱乐性作品。虽然这一策略的调整在一定程度上削弱了艺华公司在电影思想层面的影响力,但它的确帮助公司在经济上实现了回暖,并适应了市场的变化。

在制片策略调整后的这段时间里,尽管艺华公司转向了商业娱乐片,但影片的整体品质依旧保持了较高水准。

(一) 喜剧片

艺华公司推出了《化身姑娘》《喜临门》和《女财神》等一系列喜剧片。这些作品以其轻松幽默的情节和生动的角色塑造,为观众带来了极大的观影乐趣。它们不仅充满了趣味性,还巧妙地融入了对现实生活的轻松反讽,让观众在观影过程中得以放松身心,享受片刻的轻松时光。在这一时期,艺华公司的电影中巧妙地融入了"现代"元素,使影片更加贴近观众的日常生活和时代气息。这种现代化的表达方式,不仅使观众在观影过程中产生了更多的认同感和代入感,也增强了影片的市场吸引力。

(二) 爱情片

爱情片的制作成了艺华在"后左翼电影"时期的主要作品。与强调喜剧片中的"轻松"氛围相呼应,艺华公司在这一时期的爱情片同样迎合了

① 嘉谟:《硬性影片与软性影片》,《现代电影》,1933 年第 6 期。

观众的心理需求。导演黄嘉谟对当时观众的观影心态把握得十分到位，他认为观众在观影时"敏感而急性"，这种敏感性让观众容易被情感波动触动，但影片中那些过于难过或沉重的场面应尽量避免，因为会引发负面的情绪；相反，像"少女腰酸""美人春病"这样的场景，尽管带有感伤的色彩，却能够激发观众"怜香惜玉"的情绪，因此可以适当多加表现。此外，由于观众的急性心理，任何不够轻松或缺乏美感的镜头都应尽可能简短，确保观众始终沉浸在影片带来的愉悦体验中。

许美垿借助弗洛伊德的理论，对观众的心理需求进行了深入分析，他认为观众无非是两类：一类是"小市民"，另一类是"比小市民更卑微的人们"[①]。他认为，小市民及其以下的阶层的物质生活有一定的保障，但内心世界却没有完全得到满足，非常渴望通过电影这样一个虚拟的世界，来作为他们心理宣泄的空间。许美垿同时指出，好莱坞的成功，就是敏锐地抓住了这种"小市民"心理上的匮乏感，很多好莱坞的电影都会有一些男欢女爱的元素，来满足观众的这种需求。电影院内的黑暗氛围，让观众对周围环境会产生潜在的情感波动。

在这一时期，艺华公司顺应这一心理需求，拍摄了一系列爱情片，如《花烛之夜》《初恋》等。这些影片通过描绘爱情中的浪漫、情感纠葛，深受小市民观众的喜爱。影片既表现了爱情中的美好与激情，又通过场景设计和情节发展满足了观众内心情感的潜在需求。这些爱情片通过对爱情与欲望的细腻刻画，迎合了观众的心理和情感需求，成为当时电影市场上颇受欢迎的类型。

（三）侦探片

侦探片也是艺华公司在这一时期着力打造的电影类型。代表作如《新婚大血案》《百宝图》和《神秘之花》等，这些影片凭借紧张、悬疑的情节

① 许美垿：《弗洛伊特主义与电影》，《现代电影》，1933年第3期，第12—14页。

设置和扣人心弦的故事发展,成功迎合了现代观众对刺激和心理放松的需求。黄嘉谟等人认为,现代都市生活的琐碎日常和巨大压力,使得人们容易产生"神经衰弱"的症状,迫切需要一种能够解压的娱乐形式,侦探片正好满足了这一需求。

侦探片通过惊险的情节、紧张的气氛以及复杂的谜团,创造了一种能够吸引观众注意力并让他们短暂逃离日常生活压力的观影体验。这类影片为观众提供了一种心理上的解压途径,让他们暂时从平凡生活的重负中解脱出来,感受刺激和快感。侦探片中的悬疑情节、谜案推理和意想不到的结局,能够唤起观众的好奇心和紧张感,使他们在观影过程中完全投入,并忘却现实中的烦恼。此外,侦探片还满足了观众对新奇体验的追求。这类影片往往涉及复杂的犯罪谜团和难以预测的案件发展,通过紧张的故事结构和环环相扣的情节,保持观众的兴趣,并使他们在影片结尾得到情绪上的释放。观众在观看侦探片时,不仅享受了解谜的乐趣,还通过影片中的紧张刺激获得了一种心理上的宣泄和满足。例如电影《百宝图》,讲述了都市日报记者赵光迪打猎后返回城中被警察误抓入狱,认识盗首杨祖武,遂受杨祖武托付与杨女秀琴前往藏宝处寻宝的故事。影片围绕对《百宝图》的争夺和引发的案件结构全剧,故事情节曲折生动,引人入胜。电影《神秘之花》则讲述了一个妇人被自己为非作歹的丈夫控制,利用自己的美色骗取钱财,妇人力求摆脱这种状态的故事。两部电影都以紧张悬疑的情节和扣人心弦的故事发展为特点,成功地迎合了当时观众对于刺激和心理放松的需求。

艺华公司在这一时期通过拍摄侦探片,成功捕捉到了都市观众的心理需求。这些影片不仅满足了观众对刺激和冒险的渴望,还成为他们逃避日常生活苦闷的重要方式。侦探片的成功也为艺华公司带来了可观的市场回报,进一步巩固了公司在商业娱乐片领域的地位。

(四)伦理片

艺华公司拍摄了一批有关都市女性独立成长的伦理片,如《小姊妹》

《弹性女儿》等。电影《小姊妹》讲述了姐妹曼丽在家中受到后母和妹妹曼娜的欺负,经历了一系列家庭与爱情的波折,最终与爱人胡立群重聚,而曼娜却因贪婪背叛家庭的故事。电影《弹性女儿》讲述了莫美莲、方丽珠、胡雪华三名当红舞女的爱情故事。这些伦理片展现了女性在男性主导的社会中所面临的种种不公和挑战,强调女性的独立意识和对命运的反抗。影片中对女性命运的刻画,既反映了社会现实,又通过情感纠葛、家庭冲突等元素抓住了观众的情感需求。

艺华公司通过这类影片,展示了其在影片题材选择上的灵活性和对市场的敏锐把握。这种能够精准迎合市民观众心理的策略,不仅增强了影片的市场竞争力,也展现了公司在面对艰难市场环境时的生存智慧。在国产电影面临外来电影竞争的压力下,艺华公司通过深耕市民观众的需求,巧妙地在中国电影市场中找到了一条独特的生存之道。

尽管在这一时期,艺华公司的制片策略更注重娱乐性,但公司并未完全忽视在影片中对社会的批判。即使后期拍摄了一批"软片",但仍或多或少带有一定的社会教育意味。与此同时,为应对资金紧张和市场需求的变化,艺华公司开始有意识地缩短制片周期,增加影片的产量。早期,艺华公司制作一部影片往往耗时长达八九个月,资金投入也动辄五六万元,这在当时是非常巨大的经济负担。相比之下,该时期的影片很多都会在两三个月内完成,如电影《百宝图》《喜临门》等。制片周期的缩短和影片产量的增加,显著提升了公司的运营效率。

通过这一制片策略的调整,艺华公司不仅成功提高了制片速度,还增加了影片的数量,有效缓解了资金周转的压力。随着更多影片进入市场,公司逐渐摆脱了早期巨额亏损带来的困境,并实现了扭亏为盈。正如当时的报道所述:"出品在质量两方面果有长足之进步,公司遂获稳渡难关而登坦途矣。"[1]这种调整使艺华公司在保持电影娱乐性的同时,能够以更灵活的方式应对市场需求,并在经济上实现了可持续发展。

[1] 严春堂:《本公司创办之经过》,《艺华画报(创刊号)》,1937年。

二、多样化的宣传策略

在电影产业中,宣传活动在推动影片发行与销售方面起着关键性的作用。艺华公司对此高度重视,深知成功的宣传不仅可以提升影片的市场关注度,还能塑造公司品牌,扩大其在行业中的影响力。为此,艺华公司采用了多样化的宣传策略和手段,力求在竞争激烈的市场中获得最佳的传播效果。

(一)重视传统媒体在宣传方面的作用

从公司创立之初,艺华公司就积极开展宣传工作,广泛介绍公司的发展情况,并持续进行推广。这种对自身情况的长期、持续宣传,不仅为艺华公司赢得了广泛的观众关注,还有效地塑造了公司积极正面的企业形象。一方面,通过持续的宣传活动,艺华公司能够吸引更多电影观众的目光。宣传活动让观众对公司及其出品有了更多了解,增强了他们对艺华影片的期待和兴趣。早在草创时期,艺华公司就通过媒体宣传其成立的消息。此外,艺华公司还充分利用上海各大报纸这一重要的宣传平台,定期刊登公司新闻,保持与公众的持续互动。通过这些报纸广告和新闻报道,艺华公司及时向观众传达最新的公司动态和影片信息,提升了品牌的知名度与观众的期待值。与此同时,艺华公司还自办了一系列宣传刊物,如《艺华周报》《艺华》和《艺华画报》。这些刊物不仅是公司自我宣传的重要工具,还为影迷提供了详细的公司内部信息。这些刊物内容丰富,涉及多个层面,详细介绍了艺华公司成立的背景、未来发展目标、演员阵容以及影片创作班底。此外,刊物中还包括电影拍摄进度的报道、幕后花絮和电影剧组的动态,使观众能够全面了解艺华公司的运作和影片的制作过程。另一方面,长期的宣传活动有助于艺华公司正面形象的建构。公司通过精心策划的宣传手段,不仅推广影片,还向公众传递了艺华公司作为行业领军者的专业形象。这些持续、创新的宣传策略大大提升了艺华公司在市场上的认知度与影响力。

此外,艺华公司的宣传策略也反映出其对市场变化的敏锐洞察和快

速反应。通过灵活运用不同的宣传方式，公司能够根据观众需求调整宣传内容，确保每部影片都能够在发行前后获得最大程度的关注。在报纸、杂志以及自办刊物上，艺华公司不断向观众传递公司动态、影片进展和幕后花絮，形成了与观众的紧密互动。特别是《艺华周报》这样的宣传刊物，不仅起到了推广公司的作用，还成为联系公司与影迷的重要渠道。

（二）积极参与社会公益活动和体育活动

1933年9月，艺华公司组织演员参加了黄河赈灾义演，不仅为灾区贡献了一份力量，还通过媒体的广泛报道向公众传递了其积极正面的企业形象。不仅如此，艺华公司的女演员如胡笳、胡萍等人也组建了自己的篮球队，以此告别当时流行的"病态美"审美风潮。通过展现演员们热爱运动、积极健康的生活方式，艺华公司将自身形象与吸食鸦片、泡舞厅等颓废生活方式形成了鲜明对比，彰显了公司健康向上的活力。这种积极的形象建构不仅赢得了公众的认可，还与当时社会大力提倡的运动健身风气紧密相连，顺应了社会倡导强身健体、抵御外敌的时代潮流。这类活动不仅展示了艺华公司演员的才艺，加深了观众对艺华公司演员的好感，还进一步树立了公司的正面形象，并借此提升公司的影响力和知名度。

（三）注重与影迷的直接互动

艺华公司经常通过赠送礼品或纪念品的方式，吸引观众的注意和获取好感，赠送的小礼品经过精心设计，既实用又美观，巧妙地达到了宣传效果。例如，艺华公司曾精心设计并印制了一款三色精美的袖珍电话册，用以宣传即将上映的影片。这款电话册的正面专门留有填写亲朋好友电话号码的空白，方便日常使用；背面则印有即将在金城大戏院上映的两部艺华新片——《新婚的前夜》和《生之哀歌》的女主角黎明晖的照片。该礼品既具有实用价值，又非常精致小巧，便于随身携带。为了推广新影片，艺华公司不仅在营业部和总务部免费发放此礼品，还接受函索，极大地方便了观众；后来在上海举办全国运动会期间，艺华公司还印制了一种"签

名纪念册"分发给观众们,纪念册不仅方便了观众收集运动员签名,还因其小巧精美的设计,成为市民争相收藏的珍贵纪念品。根据报道,艺华公司分发了十万本"签名纪念册",这种大规模的赠送活动在社会上引起了广泛的关注和良好的反响。

从这些宣传活动中可以看出,艺华公司在赠送礼品的设计上非常注重实用性与美观性相结合。无论是电话表还是纪念册,这些礼品不仅迎合了观众的实际需求,也通过精美的设计提升了公司的品牌形象。

(四)重视围绕明星进行宣传炒作

艺华公司利用报纸、杂志等媒体,频繁报道明星的工作动态、生活点滴以及他们在影片中的表现,以不断保持观众的关注和兴趣。这种炒作既是给明星一个曝光机会,也能为下一部电影进行预热。比如艺华公司为了宣传其电影《三笑》以及提升新人女主角李丽华的影响力,曾策划了一起"丢钻戒"的新闻事件。这起事件的宣传策略非常巧妙,通过一系列精心设计的"广告"和"启事",成功地引起了公众的广泛关注。艺华公司先是在各大报刊上连续几天登出了"李丽华招寻遗失钻戒启事"的广告,声称李丽华在观看德国马戏团在上海的演出时,不慎遗失了一只钻戒;紧接着,艺华公司又在报纸上登出了"马戏团招领钻戒启事",声称钻戒已经被找到,但失主李丽华尚未前来认领;几天后,艺华公司发布了"李丽华道谢启事",声称失落的钻戒已经失而复得,并且李丽华捐款二百元给了难童教养院以表感谢;随后,难童教养院也在报纸上发表了鸣谢启事,对李丽华的善举表示感谢。这一系列的宣传不仅让李丽华的名字迅速传播,也为她赢得了公众的好感和关注。

其后,艺华公司在报纸上刊登了李丽华主演电影《三笑》的广告,观众这才恍然大悟,原来这位李丽华是即将出现在银幕上的电影明星。这一系列精心策划的炒作,不仅成功地让李丽华迅速成名,还为影片《三笑》带来了大量的关注和观众热潮。观众在了解李丽华的同时,也对她主演的影片产生了浓厚的兴趣。

三、多渠道的发行策略

电影发行作为连接电影制作和放映的重要环节,在整个电影工业流程中占据关键位置。它不仅是电影从幕后制作走向前台展示的桥梁,还决定了影片能否成功进入市场并为观众所接受。抓住发行环节,就等于掌控了整个电影产业的核心命脉。无论是影片的市场推广、观众反馈,还是票房收入,都依赖于发行渠道的拓展与把控。

对于电影制片公司而言,开拓并占领发行渠道至关重要。只有通过有效的发行策略,将影片输送至更多的影院,才能在竞争激烈的电影市场中取得一席之地。这不仅能使影片接触到更多的观众,提升其票房表现,还能够带动公司的整体经济利益增长。因此,发行策略的成功与否,直接关系到制片公司能否实现产品的市场最大化覆盖,并在电影产业链中获得长期的经济回报。

当时的中国电影在数量上与进口的外国电影存在巨大差距。例如,1933年全国电影公司一共摄制了89部电影,而同期输入中国的外国电影则多达421部,其中仅好莱坞电影就有309部。好莱坞当时很重视中国电影市场,在上海还专门建立了直接的发行机构,凭借其雄厚的资金、先进的技术和成熟的市场运作,好莱坞电影在20世纪30年代几乎掌控了上海的大部分电影市场。与之相比,国产影片的发行机制则显得相对零散且不成熟。国产电影公司往往缺乏统一的发行体系,无法像好莱坞那样建立全面的市场网络。大多数国产电影公司不仅要兼顾影片的制作,还必须自行负责发行,通常是通过自建发行部门或成立专门的子公司来负责影片的宣传与发行工作。

好莱坞影片凭借其成熟的发行渠道和高效的推广手段,迅速占领了中国电影市场,而国产电影公司在资金和资源上的不足,导致它们难以有效扩大市场份额。这种局面不仅使国产影片在上映数量和影响力上处于劣势,也进一步加剧了中国电影市场对外国影片,尤其是好莱坞电影的依赖。

第六章 艺华影业公司

艺华公司的解决方法就是积极与各大影院建立业务联系，逐步进入那些设施优越、拥有较庞大观众群体和较高票房潜力的影院。但当时的上海，设施越好的电影院，往往越喜欢放映进口电影，国产电影几乎进不了他们的大门。艺华在推广如《中国海的怒潮》《烈焰》等影片时，首先选择放映设备和观影环境相对一般、影响力有限的北京大戏院进行首映。后来为了进一步扩大影片的影响，艺华公司就联系了设施更好但专门放映外国影片的大上海大戏院，尽管难度极大，艺华公司还是促成了影片《女人》在这里首映。影片上映后引起了不小的轰动，为艺华公司提升了知名度。但由于好莱坞影片对国产影片的挤压态势，这种在顶级影院放映的做法并没有持续太久。

在这种不利的市场环境下，艺华公司调整策略，多面出击。一方面与专门放映国产片的影院建立长期合作关系，例如，金城大戏院和新光大戏院成为艺华公司主要的发行和放映伙伴。另一方面，艺华公司特别重视与新电影院进行合作，例如1935年月光大戏院开业时，放映的第一部影片就是艺华公司的《新婚的前夜》；沪光大戏院于1939年2月开业以后，艺华公司便将影片在沪光发行放映。此外，国内电影企业普遍选择将影片发行至美国电影市场占有率较低的地区，以避开好莱坞的强大竞争，获取更多的商业利润。艺华公司也采用了类似的策略，积极与外地片商建立联系，将公司出品的影片发行到上海周边地区和内地城市，拓展了市场覆盖范围。通过这种发行方式，艺华公司能够更有效地在竞争较少的市场中占据一席之地，提升影片的商业表现。

为进一步扩大其发行网络，艺华公司还特别设立了华南办事处，专门负责中国香港及南洋地区的影片发行工作。这些地区拥有大量华人观众，是重要的电影市场，艺华公司通过这一办事处，建立了稳定的发行渠道，使得其影片能够跨越地域限制，进入更广阔的市场。通过这种策略，艺华公司不仅扩大了其影片的市场影响力，也提高了影片的销量和利润，增强了公司的竞争力。

除此之外，艺华公司的另一个举措是多轮放映策略。在影片正式发行前，艺华公司会公开邀请一些著名的影评人、文艺作家及社会名流来观

看,表面上这些试映是为了听取他们的意见和建议,实际上则是为影片进行提前宣传,借助这些社会知名人士的影响力,扩大影片的知名度和关注度。这一阶段的试映为影片的后续宣传和放映奠定了基础。

接下来,艺华公司的影片会在上海的豪华影院进行首次公开放映,即"首映"。这些首轮影院包括金城、新光、卡尔登等设施豪华的大影院,能够吸引到大量观众。首映的时长根据影片的上座情况灵活决定,短则几天,长则十几天甚至二十几天不等。如果影片特别受欢迎,影院会根据观众的需求和票房表现,进一步延长映期。这种灵活的上映策略不仅有助于充分发挥热门影片的商业潜力,也能有效调动影院资源,使影片的影响力在市场中持续发酵。

首映结束后,艺华公司采用多轮放映的方式,将影片依次推向不同等级的影院。通常在首映结束大约一月后,影片会进入二轮影院放映。如果影片在首轮非常成功,这个间隔时间可能会缩短到一至两周。二轮影院虽然设施不如首轮影院豪华,但票价略低且观众群体更为广泛。二轮放映时间较短,通常为几天到一周左右,但为了吸引更多观众,影院会增加每日的放映场次。二轮放映结束后,影片会进入三轮影院,以更低的票价再次吸引观众,放映时间和场次也根据需求进行调整。接着,影片继续进入四轮、五轮乃至六轮放映。这些轮次中的影院设备和观影环境相对较为普通,但票价也逐步下降,以吸引不同收入层次的观众。

最后,艺华公司的影片甚至会进入一些游艺场所进行放映。这些场所如永安天韵楼、荣记大世界、大新游乐场等,不仅限于放映电影,还提供了丰富多样的娱乐节目,如歌舞、戏曲、魔术、杂技表演等,甚至设有溜冰场等设施,打造了多层次的娱乐体验。此时的票价已降到最低,但影片依然能够在这些多元化的娱乐环境中吸引到更多的观众。这种多轮放映策略帮助艺华公司最大化影片的市场潜力,延长了影片的商业寿命。通过将影片逐级推向不同层次的影院和娱乐场所,艺华公司不仅扩大了观众覆盖面,还有效增加了每部影片的票房收入。

艺华公司经常采用"一部新片+一部旧片"搭配放映的策略,以此吸

引更多的观众。这一策略不仅提高了影院上座率,还通过新片带动旧片重映,成功实现了双片票房双赢的效果。例如,在《花烛之夜》上映时,艺华公司将其与另一部影片《新婚的前夜》捆绑,票价保持不变。这种双片连映的方式不仅吸引了更多观众,还为两部影片的票房带来了双重收益。

四、艺华的发展对时代的映射

艺华公司诞生于一个极具特殊性的历史时期,从艺华的发展历程中,我们也能看到当时中国电影发展的一个缩影。在当时的上海,中外文化相互交织,旧思想与新观念展开了激烈的对话。美、英、法、日等帝国主义国家凭借其在政治、经济和文化领域的强势地位,向中国施加了巨大的压力与影响。这些西方国家不仅通过经济力量主导了上海的商业和金融领域,还通过文化入侵,影响着中国社会的思想和价值观。与此同时,中国内部的文化与思想体系也在经历深刻的变革。"中学"与"西学"、"旧学"与"新学"之间的碰撞与融合,使得社会思想层面发生了剧烈的冲突。传统的儒家思想、伦理道德与新兴的西方科学、民主、自由等观念展开了激烈的较量。保守的势力试图维护旧有的传统价值,而改革派则积极倡导接受西方先进思想,推动社会变革。

这种文化上的二元对立,在上海这座国际化都市表现得尤为明显。城市的上流社会和中产阶级纷纷接受西方的生活方式,追求时尚与现代化,而下层社会则在传统文化的束缚与新思想的影响之间徘徊。这种中外文化的交融与冲突,反映了中国社会在近代化进程中的复杂局面,也为艺术、文学和电影等领域的创作提供了丰富的素材和灵感。电影作为新兴的艺术形式,成为这一文化冲突的生动载体。它既受到西方电影风格的影响,又在努力反映中国社会的现实问题,在电影创作和传播中,传统文化与现代观念的对话也不断展开。

艺华公司作为这一时期的电影企业,在帝国主义强势文化求生存求发展。一方面,外国影片尤其是好莱坞电影对中国电影市场形成了强大的冲

击,上海等大城市几乎被外国影片所垄断;另一方面,国内的知识界、文化界不断探索如何在西方文化的冲击下保存和发展本土文化,电影作为一种新兴的大众娱乐媒介,也被视为传递民族意识和反映社会现实的重要工具。

艺华公司正是在这种复杂多变的历史环境中诞生、成长并不断壮大的。艺华公司积极承担起干预现实的责任,力求通过电影来承担救亡图存的社会使命,呼吁观众觉醒,激发其爱国情感。这种文化理想反映了公司对社会现实的关注和对国家命运的责任感。艺华公司试图通过电影来启迪民智,推动思想现代化。这意味着公司不仅要关注社会问题,还希望通过电影传播进步思想,促进观众的思想觉醒,引导其接受现代化理念。艺华公司致力于对抗外片的市场垄断,振兴民族电影工业。面对好莱坞电影的强势入侵,公司一方面通过提高自身电影的制作水平和艺术质量,争取市场;另一方面希望通过发展民族电影工业,维护本土文化的独立性与尊严。

然而,尽管艺华公司满怀文化理想,但由于当时社会的动荡、战乱频发,以及各种政治力量的干预和限制,这些理想难以得以顺利实现。艺华公司处于一个极为压抑的环境中,其文化理想的不同面向时常受到外界力量的打压和抑制。此外,在外部力量的制约下,艺华公司的文化理想有时还表现出某种程度的扭曲和变异。为了在压制中生存,某些文化理想可能不得不被改造,甚至被妥协。这种理想的变异性和多重面向,揭示了艺华公司企业文化性质中的混杂性。

在当时中国处于内忧外患的背景下,艺华公司通过电影这一媒介,力求激发观众的爱国意识,呼吁社会各界觉醒,担当起民族自救的历史重任。尤其是在左翼电影人的广泛参与下,艺华公司早期的电影创作受到了强烈的左翼政治思想的影响,在《艺华周报》创刊号上,左翼电影人任钧明确提出,电影不仅是一种娱乐工具,更是一种"大众教育的工具,具有对于大众的绝对伟大的力量"[①]。这一观点深刻影响了艺华公司的创作方针和影片制作理念,使其在影片内容上更加注重社会现实的反映和民族

① 任钧:《力的生长》,《艺华周报(创刊号)》,1933年9月版。

第六章 艺华影业公司

精神的弘扬。艺华公司将电影视为社会改造的工具,致力于通过影片表达劳动人民的诉求,揭露社会不公,反映民族危机,从而推动观众的思想觉醒和行动。这种意识形态的引导,使艺华公司在创作上秉持着强烈的社会责任感,力求通过电影的形式承担时代赋予的历史任务。艺华公司的创作原则也清晰体现了这一思想。在其初期创作中,艺华公司明确表示要"在全中国的劳动大众呻吟弥留于水旱兵疫的浊流中,一致把握着中国大多数群众的现实的要求去创制、去完成历史课赋予的任务"[①]。而以田汉为首的左翼电影人的参与,不仅为艺华公司带来了强大的创作力量,还使公司逐渐成为左翼思想宣传的重要阵地。其创作的电影作品通过影像的形式,生动描绘了社会底层的困苦与抗争,激发了观众对现实问题的深刻思考和对社会变革的强烈愿望。这样的作品与时代背景相呼应,使得艺华公司的电影具有了超越商业层面的社会影响力。

但艺华公司因为其电影作品中具有强烈的左翼色彩,成为国民党政权打压的主要对象之一。一系列的打压使艺华公司在追求干预社会现实、呼吁救亡图存的文化理想时面临巨大的压力,不得不将其创作从公开表达转向隐性表达。这种转变使得公司在继续传递社会批判和民族意识的同时,通过更加隐晦和巧妙的方式规避外部审查,从而在复杂的政治环境中生存并延续其文化使命。

尽管艺华公司在后期逐渐转向了拍摄"软性电影"的商业化道路,但早期它在左翼文化宣传上的尝试,尤其是对抗侵略、捍卫民族尊严的努力,依然值得肯定。这种文化抗争反映了艺华公司在那个动荡时代中的进步精神,以及其在中国电影史上的重要地位。当时的左翼电影人,如夏衍、阳翰笙、田汉、洪深等,积极将进步性的政治话语与影像表达相结合,创作出了一系列具有深刻社会现实意义的进步电影。他们通过电影这一大众传播媒介,揭示社会不公、反映底层民众的困境,传递出对抗压迫、追求自由与正义的思想。这些影片不仅旨在揭示社会不公,反映底层民众

① 任钧:《力的生长》,《艺华周报(创刊号)》,1933年9月版。

的生活困境，还试图通过影像叙事，感召普通大众，使其从沉睡中觉醒，成为具有爱国热忱和斗争意识的"革命主体"。这些左翼电影人在创作过程中，考虑到了当时城市小市民观众的世界观和观影习惯。小市民观众更倾向于轻松易懂的电影情节和感性的故事，因此为了使电影能够在大众中更具吸引力，同时更有效地发挥电影作为宣传媒介的作用，左翼电影人通常采用通俗剧的情节模式。这种模式以完整、曲折的故事为基础，既能抓住观众的注意力，又能在叙事过程中传递深刻的社会和政治信息。

这种"通俗剧"模式不仅帮助左翼电影人有效地传递了他们的政治主张，还使电影成为一个重要的社会教育工具。左翼电影人在电影中展现了阶级斗争、民族危机等社会现实问题，并通过人物的成长和命运的转折，揭示出社会底层群众如何从沉默走向觉醒，最终走向抗争。例如，艺华公司的一些左翼电影通过讲述普通百姓的故事，展现了抗日战争中的民族觉醒和阶级斗争的主题。影片中的人物往往从生活中的困境出发，逐渐意识到自身的社会责任，并在个人命运的转折中承担起反抗外敌和压迫的使命。这样的情节设计既符合通俗剧的叙事要求，又巧妙地将左翼思想植入到大众文化中，起到了唤醒大众的作用。

左翼电影追根溯源，本质上还是来自五四新文化运动的精神传统。虽然五四新文化运动并未在当时直接影响电影界，但五四新文化运动的精神仍然深刻影响了当时的年轻电影人，尤其是左翼电影人，他们在后来的电影创作中展现了对五四新文化运动核心理念的传承和发展。例如，艺华公司拍摄的《黄金时代》对平民教育的倡导，传承了启蒙民众、摆脱愚昧的思想主张。通过影片的内容和叙事，该片强调了教育对于提升人民素质和改变社会现状的重要性，呼吁大众通过知识获取来摆脱无知与被动的命运。电影通过对现代教育的描绘，展现了知识与启蒙对普通百姓的重要性，反映了五四新文化运动中对于民众觉醒和社会进步的呼吁；在电影《凯歌》中，教员徐思源试图说服农民抗旱救灾，并用现代科学精神反对求神拜佛等封建迷信思想。这一情节直接回应了五四新文化运动中提倡的科学与民主精神。五四新文化运动强调科学与民主的核心价值观，

推动了中国社会的思想解放,反对封建迷信和专制思想,倡导以科学为基础的理性思考和行动。尽管为了规避进一步的政治压迫,这些电影不得不淡化阶级斗争和民族主义的表达,但这种表面的妥协无形中拓宽了左翼电影的思想表达,使得影片触及了五四新文化运动的其他方面。尽管政治性的反帝和阶级斗争在某些情节中被弱化,但影片中对启蒙、科学的倡导,以及对封建迷信的批判,恰恰与五四提倡的民主、科学精神相契合。

因此,尽管国民党的审查和打压使得艺华公司的电影内容在某种程度上必须调整和收敛,但这并没有消减其背后的文化价值和思想深度。反而,这种妥协性调整使电影的叙事在更深层次上触及了五四新文化运动的多面性,尤其是启蒙和现代化的思想诉求。这些左翼电影表面上可能避开了直接的政治批判,但实际上在更广泛的文化层面上继续传递着五四新文化运动的精神,展现了电影作为社会变革工具的潜在力量。

到了艺华发展的后期,五四新文化运动的某些思想内容在艺华公司的"软性电影"中也有所体现。尽管"软性电影"因其注重商业性和娱乐性而常被指责为迎合市场、缺乏思想深度,但这些影片在某些层面上融入了追求恋爱自由、青年个性解放的五四新文化运动精神。例如,《花烛之夜》批判了包办婚姻,呼吁自由恋爱,表达了对个体婚姻自主权的尊重;《化身姑娘》通过对重男轻女观念的嘲讽,揭示了封建思想对女性的不公正待遇,体现了五四新文化运动中的性别平等观念;《广陵潮》将民族解放的宏大主题与个性解放、婚姻自主的议题糅合在一起,探讨了更广泛的个体自由与社会解放问题,展现了思想启蒙、个体自由精神相契合的文化内涵。

第三节 结 语

尽管艺华公司相较于明星、联华等电影公司成立较晚,规模和体量也远不及这些同行,但它凭借一系列具有进步意义的电影作品,在中国电影市场上迅速崭露头角,成为20世纪30年代中国电影界的一支重要力量。

艺华公司的电影不仅在数量上具有一定规模，且在题材的选择上展现出鲜明的多样性，涵盖了社会现实、抗日救亡、家庭伦理等多个层面。而更为重要的是，这些影片在思想内涵上不断突破传统，表现出强烈的社会批判性和反帝爱国精神。在那个民族危机加剧、政治动荡的历史背景下，艺华公司敢于通过影像表达社会现实，揭露国家在外敌侵略下的困境和民众的苦难，唤醒观众的民族意识和救亡图存的责任感。这使得艺华公司不仅仅是一家商业电影公司，更是一个传播进步思想、进行文化启蒙的重要平台。其早期电影如《民族生存》《肉搏》等，通过普通百姓的命运故事和抗争历程，展现了阶级斗争和抗日民族意识的觉醒，成为那个时代的文化符号。

然而，随着国民党政权对左翼电影的打压加剧，艺华公司不得不在政治高压下做出调整。虽然公司在后期逐渐转向拍摄娱乐性较强的"软性电影"，但它依然保持了一定的思想深度，并没有完全放弃早期的社会批判和启蒙精神。例如，在那些迎合大众趣味的影片中，艺华公司巧妙地融合了反封建、倡导自由恋爱与个性解放的现代性话语，仍然延续了五四新文化运动的核心思想。通过在娱乐性和思想性之间寻找平衡，艺华公司在商业策略上展现出了灵活应对的能力，使得它能够在竞争激烈的电影市场中继续生存和发展。

总而言之，艺华公司在中国早期电影史上占据了重要的位置。尽管面对复杂的政治环境和市场挑战，但是艺华公司通过电影创作与商业运作之间的平衡，成功在困境中寻求生存与发展。它不仅传播了左翼思想和进步理念，也在推动中国电影多元化和启蒙观众方面做出了重要贡献。尽管其后期在政治妥协和家族管理方面存在一定局限，未能实现更为长远的发展，但艺华公司在中国早期电影的开创与推动过程中，仍然具有不可忽视的历史影响力。艺华公司在那个动荡时代所展现的文化担当、艺术追求和商业智慧，为中国电影的发展奠定了重要的基础。

后 记

在重温上海电影20世纪20—30年代的发展历程时,我们不仅能感受到百年前上海电影文化的独特魅力,更能深刻体会到电影作为一种综合艺术形式,带给上海,带给中国的多重价值。电影不仅是视觉和听觉的盛宴,更是社会发展、文化变迁和人类情感的记录者,透过百年光影,我们仍能依稀看到那时电影院里人们脸上的笑与泪。上海电影的这段发展史无疑是中国电影史上一个不可或缺的篇章,拂去岁月的尘土,我们才能看到里面最为精华的印迹。

在20世纪初,上海作为中国的经济和文化中心,以其开放的城市精神和多元的文化生态,成为电影在中国的重要发源地之一。上海以其天时、地利、人和的条件,使得电影迅速扎根,并在短时间内蓬勃发展。无论是城市的现代化发展、移民群体的融合,还是商业资本的融入,都为电影产业提供了强大的推动力。而电影也将海派文化的开放性与包容性展现得淋漓尽致,并作为一个重要的窗口,让国人看到世界,也让世界看到中国。

在这段历史中,电影不仅是城市文化生活的重要组成部分,更成为人们表达情感、探索世界的一扇窗口。市民阶层的崛起和中产阶层的扩展为电影院的发展提供了坚实的基础,他们的文化消费需求、审美趣味以及对新鲜事物的好奇心,直接推动了电影产业的繁荣。从早期的外国电影到逐渐兴起的国产影片,上海的观众始终是电影文化发展的重要推动力量。无论是鸳鸯蝴蝶派的文学改编电影,还是反映现实问题的左翼电影,

这些作品不仅满足了人们的娱乐需求，也成为他们思考社会问题、表达情感的重要方式。

　　这段历史中涌现出的电影人也是值得铭记的。蔡楚生、郑正秋、夏衍、胡蝶等，一位位电影人用他们的才华与汗水，默默为中国电影打下牢固的根基。他们不仅为我们书写了感人的故事，也在作品中融入了深厚的社会责任感，记录了时代的变迁和人民的抗争。非常可惜的是，笔者能力有限，无法将他们的故事一一展现，只能粗略勾勒那个时代如此精彩的电影奋斗历程。

　　回顾这段历史，电影不仅是一个上海这座城市的文化符号，更是整个中国近现代文化的重要组成部分。在它的发展过程中，我们看到了上海这座城市如何通过文化产业的兴起，确立了自己的现代化地位；也看到了一群电影人如何在光影世界中讲述中国故事，表达中国声音。上海电影以其独特的方式，将中国传统文化与现代艺术形式结合起来，为世界电影注入了新的活力。